夢幻水彩調色技法

夢幻水彩調色技法

Color Harmony for Artists : How to Transform Inspiration into Beautiful Watercolor Palettes and Paintings

水彩新手最想學的配色與調色技法，
看到什麼色，都能調出來！

Ana Victoria Calderon 著／蔡伊斐 譯

審訂 插畫家李星瑤 Anaïs

感謝您購買旗標書，
記得到旗標網站
www.flag.com.tw

更多的加值內容等著您…

- FB 官方粉絲專頁：旗標知識講堂

- 旗標「線上購買」專區：您不用出門就可選購旗標書！

- 如您對本書內容有不明瞭或建議改進之處，請連上
 旗標網站，點選首頁的 聯絡我們 專區。

若需線上即時詢問問題，可點選旗標官方粉絲專頁
留言詢問，小編客服隨時待命，盡速回覆。

若是寄信聯絡旗標客服 email，我們收到您的訊息後，
將由專業客服人員為您解答。

我們所提供的售後服務範圍僅限於書籍本身或內
容表達不清楚的地方，至於軟硬體的問題，請直
接連絡廠商。

學生團體　訂購專線：(02)2396-3257 轉 362
　　　　　傳真專線：(02)2321-2545

經銷商　　服務專線：(02)2396-3257 轉 331
　　　　　將派專人拜訪
　　　　　傳真專線：(02)2321-2545

國家圖書館出版品預行編目資料

夢幻水彩調色技法：水彩新手最想學的配色與調色技法，
看到什麼色，都能調出來！
Ana Victoria Calderon 著；蔡伊斐 譯；李星瑤 審訂
初版 . 臺北市：旗標科技股份有限公司，2022.1 面；公分
譯自：Color harmony for artists : how to transform
inspiration into beautiful watercolor palettes and
paintings

ISBN 978-986-312-692-8(平裝)

1. 水彩畫　2. 繪畫技法　3. 色彩學
948.4　　　　　　　　　　110017265

作　　者／Ana Victoria Calderon

譯　　者／蔡伊斐

翻譯著作人／旗標科技股份有限公司

發行所　／旗標科技股份有限公司
　　　　　台北市杭州南路一段15-1號19樓

電　　話／(02)2396-3257(代表號)

傳　　真／(02)2321-2545

劃撥帳號／1332727-9

帳　　戶／旗標科技股份有限公司

監　　督／陳彥發

執行企劃／蘇曉琪

執行編輯／蘇曉琪

美術編輯／薛詩盈

封面設計／薛詩盈

校　　對／蘇曉琪

新台幣售價：480 元

西元 2022 年 4 月初版 2 刷

行政院新聞局核准登記 - 局版台業字第 4512 號

ISBN 978-986-312-692-8

版權所有 ‧ 翻印必究

致謝

謹以此書獻給
致力於打造自己小宇宙的
每一位藝術家

目錄

序

　　時間回到 2016 年，我與姐妹瑪姬（Maggie）一起去了美國亞利桑那州的聖多納小鎮（Sedona），我們先在附近參加了一場會議，幾天之後我們決定繞過來造訪聖多納這個神秘景點，因為我們聽了許多當地水晶店與「能量漩渦」(Energy Vortex) 之類的有趣的故事。那些故事很有趣，但當地絕美的景色更是出乎我的意料，由紅砂岩地質構成的風景，在橙色天空的映射之下閃閃發光，就像那些你在照片上可以看到的美景，但是當你身處其中，感受到的震撼絕對會超出百倍。

　　親眼見到這樣的景色，對我個人而言更有衝擊力。我是出生在靠近落磯山脈一帶，但以前大部分的時間都是住在熱帶地區，所以我平常畫畫的配色也深受影響，大多是明亮的土耳其藍和加勒比海與墨西哥坎昆（Cancun）一帶茂密蓊鬱的叢林植被與植物群等色彩。因此，當我發現自己置身於此，眼中盡是嶄新的深紅色調和溫暖的大地色，我心底就湧現滿滿的動力，同時也激發許多新的靈感。

　　在我們造訪聖多納這段期間，每次健行時我都會用手機拍下當地特殊的景色，像是仙人掌、石頭、我赤裸的雙腳下所踩的能量漩渦，還有閃閃發亮的天空。我確保自己在每個拍完的當下就要站在原地把這些照片編修完成，以便確認照片符合我眼睛所見的真實自然飽和度與色調。

當我結束這段旅行回到家中，我就把這些照片印出來，依我從每張照片獲得的靈感開始製作水彩色票、描繪筆刷紋理或是畫一些小張的風景畫，當我看到照片旁完成的水彩配色與迷你畫作，就能感受到純粹的滿足感，同時我也體會到我必須從大自然和新的生活體驗中獲得啟發，這對於一位藝術家的成長具有多麼強大的力量。

為了將這樣的訊息傳達給參加我創意營的學生，我決定將我原本主辦的創意營改成田野繪畫工作坊。無論是在瑪雅叢林、西西里島或是摩洛哥，我知道舉辦這種活動對每一位學生來說都是超乎想像的方式，周圍的環境會為他們帶來全新的體驗，讓他們開始構思新畫作，融入新的環境，同時讓自己熟悉當地環境的色彩搭配。現在每一場創意營我都會以這樣的活動開始，我發現如此一來就能定下基調，幫助大家展開未來一週中美好的創作活動。

現在當我回顧那次亞利桑那州的旅行時，我知道那就是我個人藝術生涯的轉捩點，當我發現自己被特殊的色系與風景圍繞的那一刻，我才真正明白如何將生活體驗融入我的水彩用色與創作主題。

我決定寫這本書的契機，就是來自某次聖多納的創意活動中獲得的啟發。雖然活動已經結束了，但我忍不住想，為什麼要就此打住呢？如果我們能從這次色票練習記取經驗，將這個練習當作工具，用以激發創意發想過程，作為全新的繪畫主題，結果會如何呢？即使是最有成就的藝術家，有時候也會覺得自己腸枯思竭，或是開始不斷地重複舊作，我非常了解這種狀況，因為我也經歷過很多次。而製作水彩色票這種簡單的創意工具，就可以幫助藝術家好好放鬆，輕鬆掌握新的思路與創作主題。

因此，我在本書中安排了各式各樣的主題，以幫助讀者從中擷取水彩配色的靈感，包括不同城市或景點、特定的時代、藝術史上知名的作品、人體的髮色與膚色、花卉佈置、風景和天空等。我將會示範如何運用水彩混色作為工具，為你的創意發想過程製造氣氛，或是從攝影作品中找到激發想法的靈感，完成你自己的藝術作品。例如，岩石的結構也許能啟發你畫出筆刷紋理，之後可將這個元素整合在大張的風景畫中。又或是看到泰國古老繪畫中的海浪花紋，可成為作品構圖時的起點。我常常鼓勵大家將這些元素當作靈感，同時也要忠於自己招牌的繪畫風格與美學。我的想法是幫助你將你在光彩奪目的世界中所看見的一切，與自己想像中的畫面融合在一起，進而打造出專屬於你、獨一無二的小宇宙。

在開始繪製色票之前，掌握基本的色彩知識當然會很有幫助，因此我會從基礎開始介紹。但總而言之，我認為最終創作還是與自己的情感和直覺息息相關，這才是賦予藝術靈魂的關鍵。

請將這本書當作你的創作工具：如果有某張圖片引起了你的注意，那麼我相信其中必定有些什麼，請持續挖掘它，並開始畫畫吧！

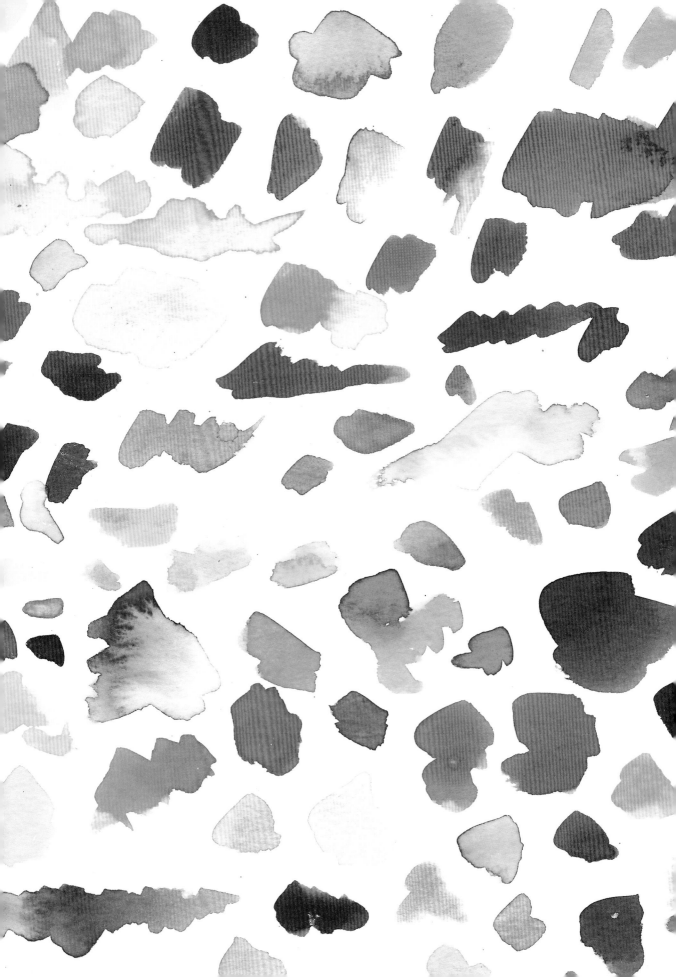

手把手教你
基礎色彩學

色環

為了了解如何混色，我建議你先熟悉以下的**色環圖 (The Color Wheel)**，熟悉後，你才能運用感受與直覺來調色。許多人應該有在學校的課程或是美術用品的包裝上看過下面這張彩虹般的色環圖，也許你已經知道一些基本概念，像是紅、黃、藍稱為**三原色**。若將任兩種原色混合在一起，會出現**三間色** (secondary colors)，像是紅色與黃色混合會產生橘色；黃色與藍色混合會產生綠色；藍色與紅色混合會產生紫色。

如果將三原色與三間色混合，就會產生**再間色** (tertiary colors)：綠色與藍色混合會產生土耳其藍色 (turquoise)，或稱為綠藍色。再間色常常以兩種混合在一起的色相命名，像是紅橙色、橘黃色、黃綠色、綠藍色、藍紫色和紫紅色等。

下圖是我畫的色環範例，每一個點代表一種顏色，我是以水彩及混色的概念為基礎，製作成這張漸層圓餅圖。圓餅圖上的每種顏色的切片都與其互補色渲染，換句話說，**互補色就是指位於色環上這個顏色對面的顏色**。這是學習色環時一個很重要的概念，除此之外，還有幾個能產生調和感的配色方法，以下將分別說明。

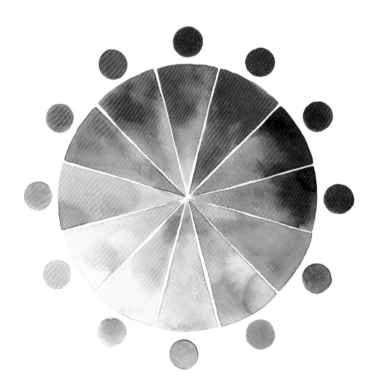

配色

許多配色方法都與色環有關，依媒材與應用方式而會有所差異，本書著重於探討水彩的配色方法。水彩的基本色彩理論與室內設計很相似，但因為媒材本質不同，水彩會有些變化，也有其獨特之處。以下選出幾個與本書有關的實用配色技法來介紹。

單色調配色技法

在色彩理論中，**單色調**（monochrome）是指在相同色相中，增加黑色、白色或灰色，而產生淺色調、色調與暗色調等不同的色彩變化。但我本著水彩的精神，我配色時喜歡保持色相的純粹，因此**當我說到單色調的配色，通常是指在一個基礎顏色中加入不同的水量**。請看以下範例，我在藍色顏料中加入不同水量，即可創造出單色調配色，讓藍色水彩具有各式各樣的透明度變化。就像這樣，只要在同一個顏色中加入或多或少的水，就能完成各式各樣的色彩變化。我認為這是水彩創作最吸引人的地方。

藍色的單色調配色法

※ 編註：以下釐清兩個色彩學的常用名詞，以便對照。
- **色相（hue）**：純色的外觀，也就是人眼所見的顏色，如紅色、黃色、藍色等，其實都是指「色相」。如左頁這種將顏色依色相排列而成的色環圖表，也稱為「**色相環**」。
- **色調（tone）**：當一個色相混合了黑、灰、白，產生明暗、濃淡、寒暖等不同的基調，便稱為「色調」。如上圖將藍色加入不同的水量，就能創造出不同深淺的藍色調。

相似色 Analogous

相似色的配色，是使用**在色環中相鄰的顏色**來搭配，這些顏色彼此的對比很小，因此看起來會非常賞心悅目，有種療癒感。這種配色方法的範例，包括用紅紫色、紫色、藍紫色搭配藍色；另外一個經典的範例是黃色、黃綠色、綠色搭配綠藍色。這些配色範例常常在大自然中看到，例如植物和夕陽也可以說是相似色的搭配。

互補色 Complementary

接著來談互補色，以第 15 頁的橘色與藍色為例，你應該會發現這兩種顏色**位於色環的兩端**，基本上這就表示橘色中完全不帶有藍色、藍色中完全不帶有橘色。就我看來，互補是色彩理論中最重要的概念，互補的兩種顏色不僅能互補（意思是指配色時可以使另一種顏色更突出），而且在用水彩混色時，常常**用互補色來當作降低飽和度的工具**。混入互補色可以降低特定色相的飽和度，或是讓色調變暗，是很常用的技巧。

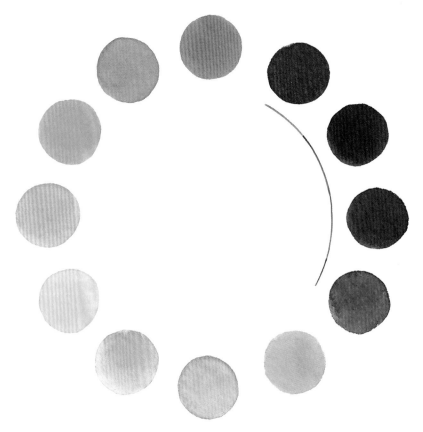

相似色配色法：採用在色環上相鄰的顏色

舉例來說，黃色與紫色為互補色，就像綠色和紅色也是。當你的調色盤中有明黃色，但是你真正想要的是比較深的芥末黃，該怎麼調呢？很多人直覺上不會想到，就是在明黃色中加入一些紫色，這樣就會使黃色加深，且**混色的同時不會降低自然飽和度**。如果你是在黃色中加入一點棕色或黑色，那就會導致顏色的自然飽和度降低。

同理，要如何調出磚紅色呢？如果你的調色盤中只有紅色原色，只要在紅色中加一點綠色，原本的紅色就會立即轉變為比較深的暗紅色。

利用上述的互補色方法來混合顏色，就可以製造出漂亮、充滿生命力的色彩，同時其基底色調會讓你的作品隱約帶有一點互補色。接著在本書中，我會常常提到互補色，因為這不只是色彩理論的基本概念，同時也是水彩調色的重要法則。

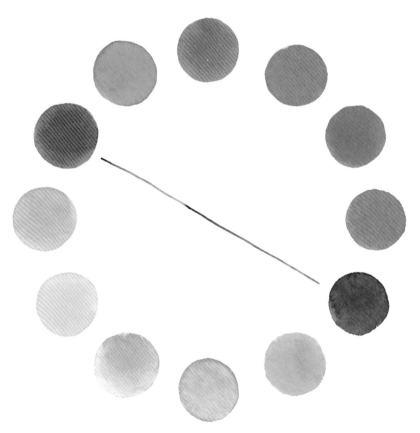

互補色配色法：採用在色環上相對的顏色

補色分割配色法
Split-Complementary

補色分割配色法是互補色配色法的變化版本，**以一種顏色作為基底，和色環上對向位置的顏色左右兩個相鄰色搭配。**舉例來說，綠色與紅色是互補色，那麼如右圖用紅色搭配黃綠色和綠藍色就是補色分割配色；又如用黃色搭配紅紫色和紫藍色也是。此配色法的對比很高，就像經典的互補色，但是強度比較小。因為兩個分割色雖然和互補色近似，但不完全一樣，不像互補色在色環上完全相對，因此對比不會那麼強烈。

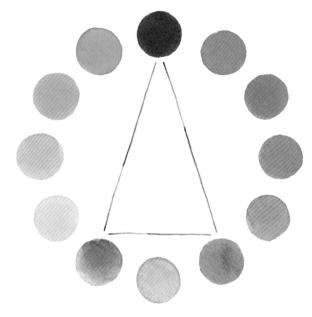

補色分割配色法

三等分配色法 Triadic

三等分配色方法是**使用色環上彼此等距的三種顏色**，藝術家們常使用這種配色方法，先選出其中一個色相作為**主色**，然後運用其他兩種作為**重點色**（accent color）。例如以橘黃色當主色時，會使用紅色與藍綠色作為重點色。這種配色法可說是最多元的，因為會沿著色環平均選擇顏色，每種都會選到。

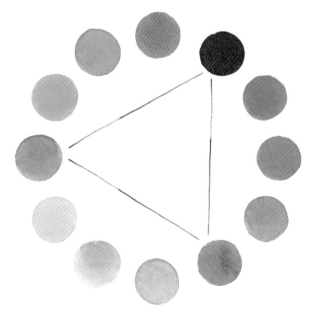

三等分配色法

矩形配色法 Tetradic

矩形配色**會混合暖色和冷色**（關於冷暖色等色溫的說明請參考第 18 頁），效果很繽紛。矩形配色是使用色環上相對的**兩組分割互補色**（也就是兩個互補色的左右兩個相鄰色）來搭配，因此會有四種不同的顏色。以下圖為例，我選了橘紅色與紫紅色來混色，並搭配相對的藍綠色和黃綠色。這種配色還是很有對比效果，但是不會那麼強烈，顏色範圍較廣，兩組顏色彼此具有調和感，且與其在色環上相對的顏色形成對比，在色環上的位置形成一個矩形。

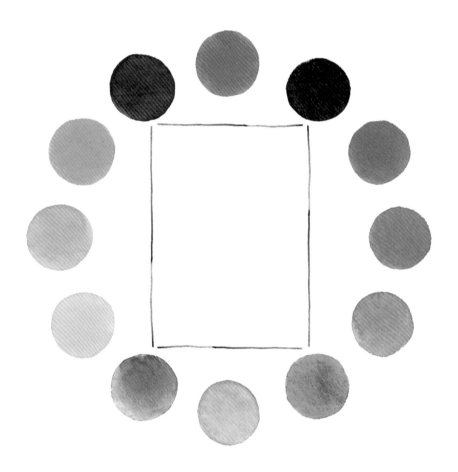

矩形配色法

顏色與色溫

如果我們將色環從中間對切為左右兩半，結果會變成這樣：一半為**冷色系**（包括藍色、紫色和綠色）、另一半則是**暖色系**（包括紅色、橙色和黃色）。

請注意，綠色和紫色可能是冷色也可能是暖色，這取決於其中包含多少黃色或紅色。

我們從水彩混色的角度來討論。首先是**綠色**，如果混色時的黃色用量大於藍色，這種綠色為暖色調，如苔蘚綠；如果藍色用量大於黃色，則為冷色調，像是土耳其綠或是藍綠色（teal）。至於**紫色**，如果混色時的紅色用量佔多數，就屬於暖色調，像是淡紫色或紅酒色；如果藍色較為強烈，則顏色則會偏向深靛青，屬於冷色調。

中性色一般不會列入色環中，像是灰色或棕色，但我還是要特別提出來說明，中性色通常可以與暖色調或冷色調色票搭配使用，卻不會大幅影響整幅畫的主要氛圍。

中性色也有色溫

灰色和咖啡色這些所謂的中性色，無論搭配暖色調或冷色調色票，效果都會很好。但事實上，中性色還是能區分為暖色調或冷色調，就算是黑色，也可以調成偏暖色或是偏冷色，這都取決於調配顏料時各種顏色的含量。

不同色溫的水彩色票

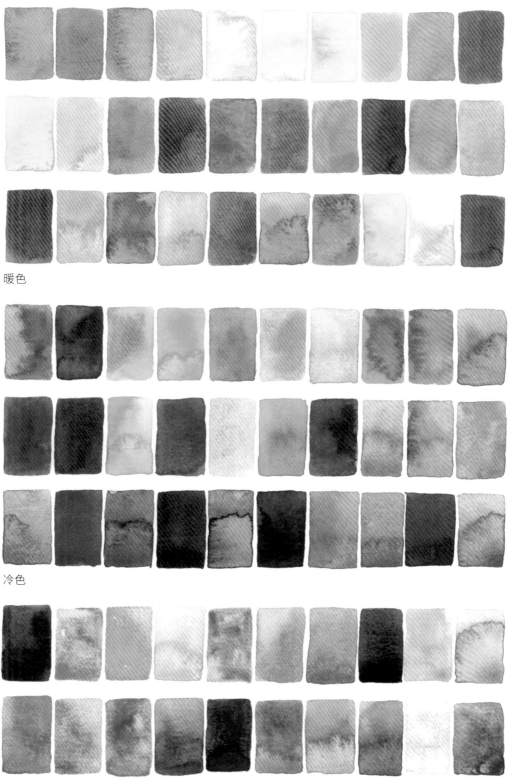

暖色

冷色

中性色

暖色與冷色的變化

如果你對顏色特別敏感，想必你知道**顏色可以影響作品的氣氛**。顏色與人類的心理、記憶和感受緊緊連結。在我所教的色彩課中，我常分享下面這個實驗，這是我向大學時期一位老師學來的，我發現用這個方法來學習顏色會很有啟發性。

1. 一開始先畫下任何你喜歡的東西：自然場景、動物、太陽或月亮、人物、角色等，你自己決定，例如我畫了一幅花朵構圖（本頁右下圖）。
2. 把這個圖樣描繪（或是轉印）在兩張不同的水彩紙上，然後在其中一張只用暖色調來填色，另一張則是只用冷色調來填色。請嚴格限制自己的選色，建議你可以在填色之前先製作色票，確保什麼顏色為暖色調、什麼顏色為冷色調（可參考上一頁）。

你會發現雖然你在完全一樣的圖樣上填色，兩個版本卻給人不同的感覺。完成之後，兩張水彩畫的「氣氛」截然不同，根據你所調出的色溫，能感受到不同的時間與氣候。舉例來說，當我看著自己的畫（請見右頁），我能體驗到兩種截然不同的感覺，並不是哪一幅比較好，但感受真的不同。你不妨試試看，顏色的威力會讓你感到不可思議！

使用顏色作為創意工具

顏色會啟發你去嘗試新事物，在這個例子中，我是先以暖色調色盤畫，再以冷色調色盤畫，當我在畫冷色調的花朵時，我決定使用深藍色作為背景，因為我的直覺告訴我可以再加一些閃爍的星星，光是顏色就能賦予我靈感，增加特別的小細節。這個例子雖然不太起眼，但是非常重要，它說明了顏色如何引導我們創作。在這個實驗中，我們對畫面的感覺不一定會是相同的，重點是了解顏色如何影響你的作品。

我以這幅花卉線稿來探索暖色調調色盤與冷色調調色盤帶來的情緒反應（全頁版本請見第 140 頁的調色模板）。

顏色是很有力的創意工具，依創作主題製作水彩色票，可以強化該主題的視覺表現，進而影響觀者的情感，我認為這是水彩繪畫中既美好又十分有趣的過程。

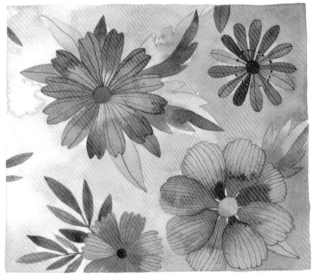

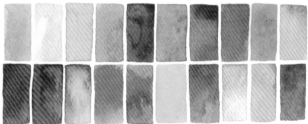

我的**暖色調**水彩畫
可以觸發這些敘述或感受：

快樂
愉悅
熱
熱帶
誘人
慶祝
舞動
興奮
日光
早晨
日出
潮濕

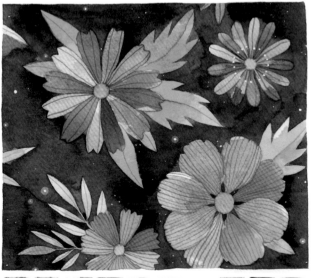

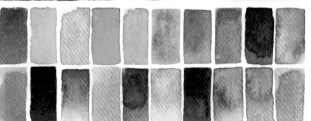

我的**冷色調**水彩畫
可以喚起這些印象：

疏離
神秘
冰涼
夜晚
憂傷
沉思
冷靜
睏倦
冥想
陰鬱
安息
寧靜

常用水彩顏料簡介

水彩的調色過程大多是以你現有的水彩顏料做各種實驗，以找出自己最喜愛的顏色。我會在書中分享一些訣竅，其中會談到一些特定的水彩顏色，以及為什麼我特別喜歡這些顏色。話雖如此，我仍鼓勵每一位藝術家從手上已有的水彩中找出喜愛的顏色。

如果你的顏料中缺乏某種色彩，你不一定需要馬上去添購，而是可以藉由調色實驗去找出自己喜愛的顏色，這是水彩藝術創作中獨一無二的過程，可以幫助你創造出令人驚豔的水彩色票與水彩畫。以下就列出我個人特別偏愛的水彩顏料。

塊狀水彩

我畫畫時常用塊狀水彩作為基礎，塊狀水彩的套裝組合中都會附帶混色用的調色盤，我會用該區來調色和混色。我習慣將我喜歡的管狀水彩或液態水彩混入塊狀水彩，以創造出我自己獨有的顏色。我常用的三種塊狀水彩品牌，包括**溫莎牛頓**（Winsor & Newton）、**史明克**（Schmincke，俗稱「貓頭鷹」）和**申內利爾**（Sennelier）。

溫莎牛頓是我購買的第一套塊狀水彩套裝組合，直到今天，我還沒有找到其他品牌的黃赭／土黃色（Yellow Ochre）能讓我這麼愛不釋手。在我自己的調色盤中，有使用這個顏色混合出許多大地色，它擁有完美細緻的質地，在亮度與深度上也有很好的平衡。

史明克是我投資的第二套塊狀水彩套裝組合，過去五年中，我幾乎每天都會使用這套水彩，它的品質極佳，並且具備一些特別令人注意的顏色：

● **威尼斯紅**（Venetian Red）：史明克向來以絕佳的褐色系列聞名，特別是這種類似磚塊的顏色帶有些許的橙色，擁有完美的不透明度與亮度。

● **深膚色**（Jaune Brilliant Dark）：這是奶油色的不透明水彩，有點接近淺黃色。我平常很少畫人像畫，但是據說在調製皮膚色調時這個顏色會非常好用。

最後要介紹的是，我最新的一套塊狀水彩套裝組合，來自法國的知名品牌**申內利爾**，它的品質與史明克接近，兩者都非常傑出，但是這兩個品牌都有一些我偏愛的顏色：

● **二氧化紫 (Dioxazine Purple)**：濃烈、明亮的純紫色。

● **紅橙／吡咯橙 (Pyrrole Orange)**：明亮、大膽的橙色，適合製作暖色調的絕佳顏料。

● **粉棕 (Brown Pink)**：這個顏色是獨特的低飽和度橄欖綠，但是卻被命名為粉棕色，其實有點奇怪。我發現這也是申內利爾這個品牌有點可愛又特別的特色。

● **深黃 (Sennelier Yellow Deep)**：我個人偏愛暖色調的黃色，而這款黃色水彩顏料非常明亮，給我充滿陽光的感覺。

● **亮鈷紫 (Cobalt Violet Light Hue)**：這是飽和度很高的鮮艷紫色，我認為在塊狀水彩的套組中應該要有這種暖色調的紫色。

● **歌劇玫瑰 (Opera Rose)**：非常明亮的粉紅色，適合與藍色混合，創造出鮮艷的紫色。

● **祖母綠 (Emerald Green)**：這是帶點冷色調並且很鮮豔的亮綠色。

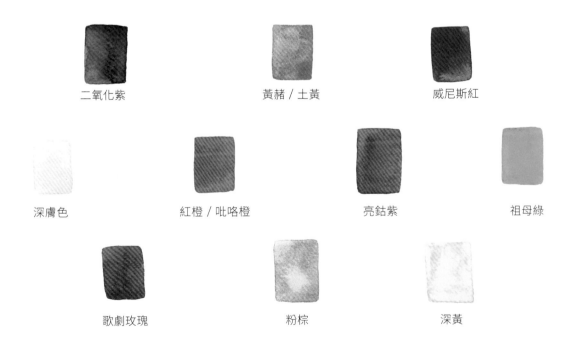

二氧化紫　　　　　　　　　黃赭／土黃　　　　　　　　　威尼斯紅

深膚色　　　　　　紅橙／吡咯橙　　　　　　亮鈷紫　　　　　　祖母綠

歌劇玫瑰　　　　　　　　　粉棕　　　　　　　　　深黃

管狀水彩

基於各種不同的理由，每一種顏料在我心中都佔有特殊的地位。

我長期購買的管狀顏料品牌是**好賓 (Holbein)**，這個品牌有一些非常獨特的水彩顏料，通常會有一些很不錯的不透明水彩，相當好用，我偏愛的好賓管狀水彩顏料包括：

● **歌劇粉紅 (Opera)**：非常明亮的霓虹粉色。我試過好幾種不同品牌的霓虹粉色顏料，發現好賓的顏色最能擊中我心，而且質地更加細緻。

● **貝殼粉紅 (Shell Pink)**：這是粉彩色調的粉紅，略帶不透明，類似白色不透明水彩。

● **薰衣草 (Lavender)**：這個顏色是不透明水彩，很適合用來與孔雀藍 (Peacock Blue) 混合，就可以調成和長春花 (Periwinkle) 一樣漂亮的紫藍色。

● **紫丁香 (Lilac)**：我在其他品牌幾乎找不到這種帶著粉彩色調的淡紫色。

● **葉綠 (Leaf Green)**：明亮、大膽、幾乎帶點霓虹感的黃綠色。

● **暖紅 / 吡咯紅 (Pyrrole Red)**：非常好用的暖色調紅色。

● **翡翠綠 (Viridian Hue)**：明亮又充滿活力的森林綠，能以此調出很多種綠色。

丹尼爾史密斯 (Daniel Smith) 是另一個我特別喜愛的管狀顏料品牌，有各種天然顏料，並且有絕佳的質地和顆粒感。我個人偏好的顏色如下：

● **鈷藍 (Cobalt Blue)**：這是一種經典的藍色，非常適合混合調出各式各樣的冷色調。

● **酮金 / 喹吖啶酮金 (Quinacridone Gold)**：又稱為深金色 (deep gold)，我覺得這是種完美的鐵鏽橙色，我特別喜歡它的自然飽和度與大地色系的顆粒感。

● **佩恩灰 / 佩尼灰 (Payne's Gray)**：純黑色的絕佳替代品，適合描繪夜晚的天空。

● **象牙黑 (Ivory Black)**：這種特殊的黑色為暖色調，是半透明的水彩顏料。

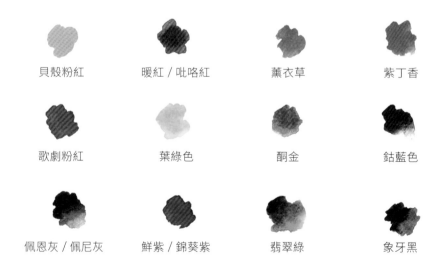

貝殼粉紅	暖紅 / 吡咯紅	薰衣草	紫丁香
歌劇粉紅	葉綠色	酮金	鈷藍色
佩恩灰 / 佩尼灰	鮮紫 / 錦葵紫	翡翠綠	象牙黑

除此之外，溫莎牛頓的管狀水彩我就沒有收集太多，因為我已經有這個牌子的盒裝塊狀水彩，但有一款管狀水彩顏料我特別愛用：

● **鮮紫 / 錦葵紫（Mauve）**：這是一種濃豔、溫暖、充滿活力的紫色。

液態水彩（Liquid Watercolors）

在我試過的液態水彩中，最常用的是**馬汀博士（Dr.Ph.Martin's）**。這個品牌的液態水彩非常鮮豔，很適合加在塊狀水彩中使用；換個角度來看，也因為顏色太鮮亮，我很少單獨使用，而是將液態水彩與塊狀水彩混合，創造出我自己獨一無二的混色。

液態水彩是以染料為基底的，而不是色粉，因此顏色會非常鮮豔，有些甚至會帶點霓虹或螢光效果。其中我最喜歡的是馬汀博士的高濃縮液態水彩系列（Dr.Ph.Martin's Radiant Concentrated watercolors），介紹幾種我覺得最特別的顏色如下：

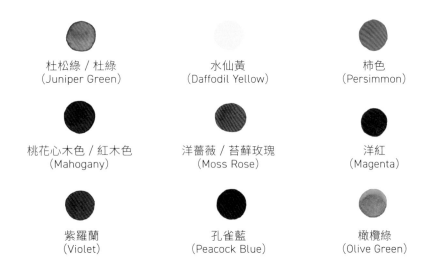

杜松綠 / 杜綠
(Juniper Green)

水仙黃
(Daffodil Yellow)

柿色
(Persimmon)

桃花心木色 / 紅木色
(Mahogany)

洋薔薇 / 苔蘚玫瑰
(Moss Rose)

洋紅
(Magenta)

紫羅蘭
(Violet)

孔雀藍
(Peacock Blue)

橄欖綠
(Olive Green)

我喜歡這些顏色的理由都一樣：非常鮮豔，充滿活力。

小筆記：活用白色不透明水彩顏料

在某些情況下，我會建議在混色時加一點白色不透明水彩顏料（white gouache），特別是在調製粉彩色時。用透明水彩畫在紙上時都會帶點透明感，如果你希望顏料看起來像粉彩一樣具有遮蓋力，利用白色不透明水彩來混色會是很棒的技巧。例如好賓（Holbein）的白色不透明水彩效果就很好，但其實不必拘泥於哪一個品牌。

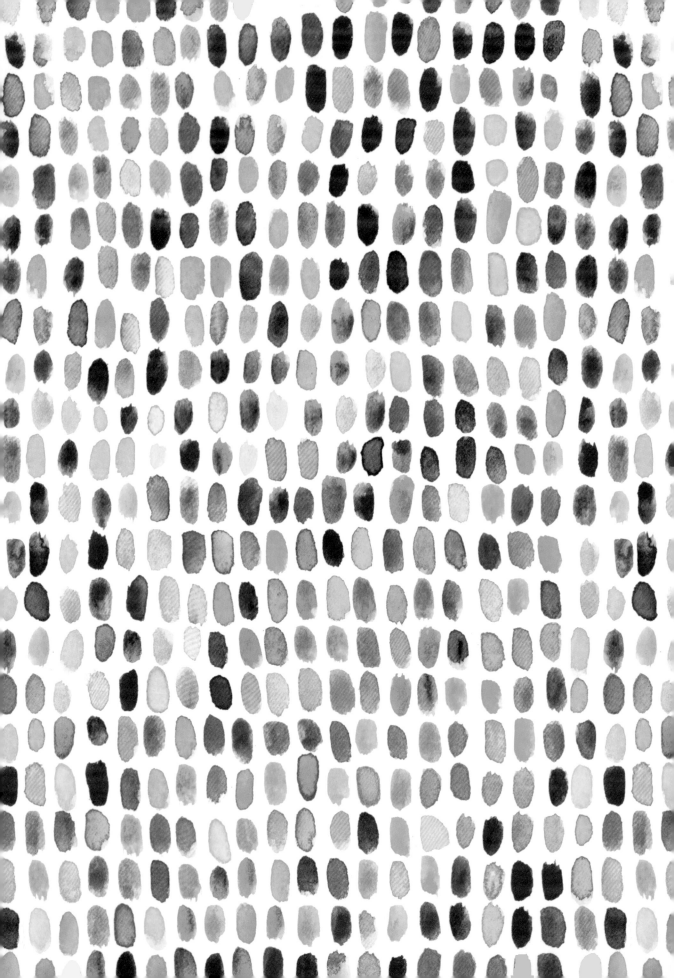

將創意靈感
化為水彩色票

蒙德里安的風格主義色票

我在大學學習藝術史時，**蒙德里安的風格主義**一直很吸引我的注意，因為風格主義是如此與眾不同。風格主義是 1917 年發源於荷蘭的藝術和建築運動，原文為「De Stijl」，意思是「The Style」，又稱為**新造型主義**（Neoplasticism），其表現的形式有許多嚴格的規則，包括只能使用垂直和水平的直線和矩形，以及只能用黑、白、灰和原色（即為紅色、黃色和藍色）。

為了模擬這種原色風格的色票，建議只用最單純的顏色，舉例來說，靛青（Indigo）或是海軍藍（Navy）會有點偏向紫羅蘭色（Violet）、土耳其藍（Turquoise）又太接近綠色，我建議使用鈷藍色（Cobalt Blue）或是寶藍（Royal Blue）等中性調的藍色。

右頁就是我所模擬的色票，我在右頁下方製作出自己的風格主義構圖作品。

> **技巧小筆記**　製作這種模仿特定藝術風格的色票很有挑戰性，因為有許多規則必須遵守。雖然我有限制自己只用黑色和三原色，但我仍以水彩的本質為主，就是要以不同的明度來製作這些顏色的色票，也就是只調整每個顏色的水量，就創造出不同的視覺變化。請注意，這是本書中唯一一組沒有混色的色票。

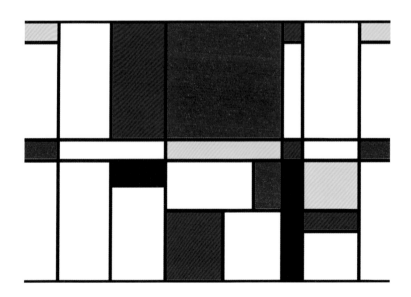

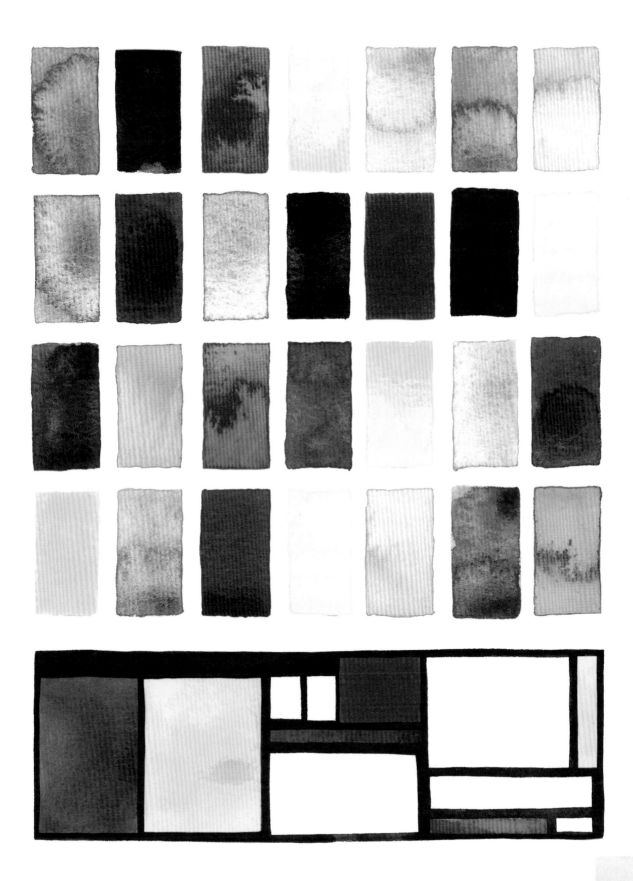

莫內的印象派色票

19 世紀的印象派藝術風格，最初是以巴黎為中心，知名的特色是使用重複的小筆觸，以顏色稍微淺一點的顏料來描繪，暗示光影反射的效果。

這個藝術運動的名稱，是來自知名畫家**莫內** (Claude Monet) 於 1892 年創作的《**印象・日出**》(Impression, Sunrise)，當時法國某位藝評家曾針對這種風格發表了一篇嘲諷的評論，結果就出現了「印象派」這個名字。另一幅啟發大家的名畫，是莫內於 1880 年夏天創作的《夏日的維特尼》(Vétheuil in Summer)，畫中描繪了塞納河的風景，河面以反覆的小筆觸描繪，呈現燦爛閃爍的效果，證明了莫內對精準重現光影的重視。

為了向這個藝術運動致敬，我也試著用許多短小的筆觸來混色，如右頁下方的作品。為了創造出足夠的對比，每個筆觸的方向與濃淡都非常重要，要小心控制。

色彩小筆記　這組色票感覺輕柔、浪漫，是帶點柔和感的風格。這幅畫我主要是以淡淡的綠色來描繪冷色調的氣氛，並以藍色作為重點色，然後在細部點綴了討喜的水蜜桃粉色 (peachy)。為了調出完美的水蜜桃粉色，你可以使用橘色加水稀釋，或是混入一些白色不透明水彩 (gouache)，讓顏色變得不透明，看起來偏向乳狀。

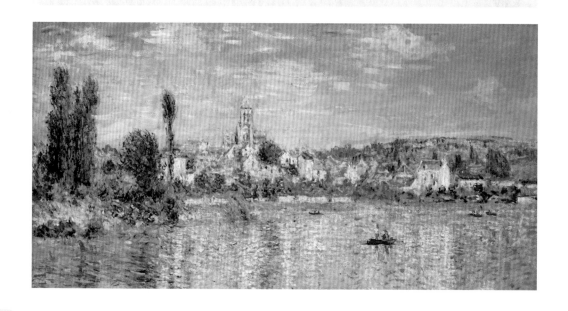

慕夏的新藝術風格色票

新藝術運動（Art Nouveau）是崛起於歐洲藝術偏向學院派的時期。新藝術運動的靈感是來自 2D 風格的平面作品，例如日本浮世繪木刻版畫、洛可可風曲線裝飾與凱爾特裝飾圖樣等。新藝術風格的應用範圍廣泛，從畫布與純藝術，延伸至平面海報作品、彩繪玻璃、建築、金工、珠寶、陶瓷、紡織和壁紙等，我在此僅舉幾個例子。新藝術風格是我們所知的平面設計始祖，這個藝術運動也為後來的裝飾藝術和現代主義鋪路。

這是我最喜歡的藝術運動，特別是其中幾位藝術家的作品，像是古斯塔夫·克林姆（Gustav Klimt）、**阿爾豐斯·慕夏**（Alphonse Mucha）等，以下我們參考的設計就是慕夏在 1898 年創作的《藝術：詩藝》（The Arts: Poetry）。

這組色票的色調柔和，同時也示範了**補色分割配色法**。使用橙色調與各種不同的藍色和綠色暗色調形成完美對比，再加上少許的中性色。我在混色的過程中使用了補色，在調好的橙色水彩顏料中加入一些藍色，可讓明度和陽光的感覺降低，營造褪色感。

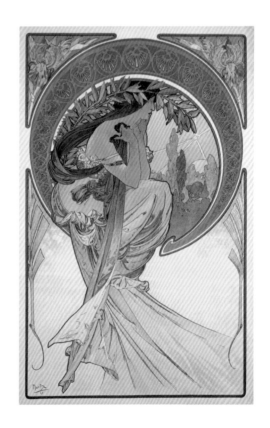

色彩小筆記

每當我想要完美的奶油色調時，我通常會使用好賓的亮膚色（Jaune Brilliant）。請記住，你不需要和我使用一模一樣的顏料，我只是建議我比較喜歡的顏料，你也可以使用白色不透明水彩當基底，從最少量的橙色和黃色開始，慢慢加進白色不透明水彩，直到你找到自己喜歡的顏色。本例我調出了多種不同的橄欖綠，我還有試著用白色不透明水彩加入等量的祖母綠，就調出了我心目中完美的薄荷綠。

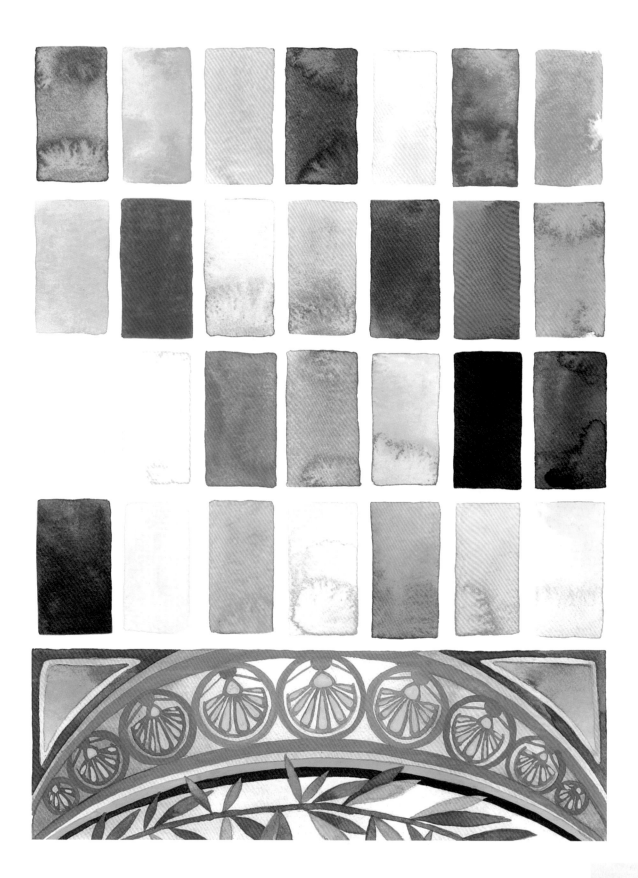

安迪沃荷的普普藝術色票

普普藝術（Pop Art）始於 1950 年代，主要流行於英國和美國。這個藝術運動表現在日常元素、廣告、漫畫和當代的大眾文化，通常帶有諷刺的意味。

普普藝術最知名的藝術家是**羅伊‧李奇登斯坦**（Roy Lichtenstein），他以滑稽模仿的風格創作出類似大型漫畫的繪畫作品而聞名。另一位知名藝術家是**安迪‧沃荷**（Andy Warhol），他以網版印刷和大膽的用色，製作出 32 幅康寶濃湯罐頭（Campbell）的圖像以及各式各樣的瑪麗蓮‧夢露（Marilyn Monroe）臉部肖像。這些網版印刷作品就是我的靈感來源，我選用大膽、明亮的顏色，並使用粉彩色調作為重點色來營造對比。這種網版印刷製圖方法並不需要渲染技巧，只需要將顏料分別塗在表層不同區塊即可。

我在製作這個靈感收集板時，想到如果把這種風格套用到我個人愛用的元素，也就是新月，應該會很有趣。你也可以想想看，要以這種反覆風格來畫什麼主題呢？

色彩小筆記　下圖這種明亮的紅色，是好賓出品的吡咯紅（Pyrrole Red），我加了一點點馬汀博士的柿色（Persimmon）來提升亮度。我想調出真正的暖色調紅色，就像下圖中這種，以這個方法調出來的顏色效果就很好。在此我也將歌劇粉紅（Opera Pink）調成明亮的粉紅色，加一點點白色不透明水彩來調出粉彩粉紅（Pastel pink）。至於黃色，我是用史明克的檸檬黃（Lemon Yellow）作為黃色和橙色的調色基底。大部份的塊狀水彩組合都有包含檸檬黃，這個顏色應該很容易取得。

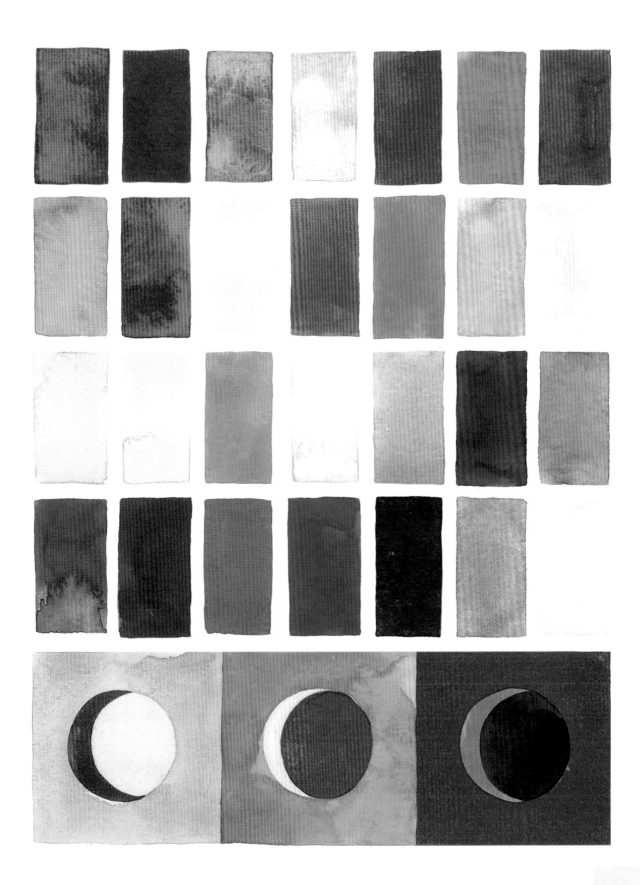

威廉・莫里斯的裝飾藝術色票

對我來說，或許是**美術工藝運動**（Arts and Crafts）賦予我成為全職藝術家的勇氣。在我剛滿 20 歲時，我創作的風格類型都是偏向裝飾用途的，並不是帶有強烈訴求、或是能掛在畫廊中展出的作品。美術工藝運動可追溯至 1800 年代晚期的英國，我會開始欣賞這個藝術運動，是因為我發現藝術在裝飾用的物品上同樣也扮演重要的角色，特別是以民藝品為靈感的浪漫風格。

威廉・莫里斯（William Morris）是美術工藝運動下深具影響力的主要人物，下面的參考圖像就是來自威廉・莫里斯公司旗下的系列作品。我模擬這組藝術運動的色票風格是很和諧的，呈現的是工匠技藝和自然色調。在此我不使用渲染技巧，而以暗色調塗抹較淺或較深的區塊，例如鬱金香中的兩種粉紅色，以及作為滿版背景的綠色小圓點。

我可以花上好幾個小時盯著美術工藝運動的設計作品來研究，其中的形狀與構圖絕對是留給全人類的珍貴禮物，我希望你也能在這個藝術運動中找到靈感！

色彩小筆記　我的色票中使用了大量不同色調的自然綠色（natural greens），顏色雖然醒目，但稍微帶點柔和。其中深藍色的部份，我喜歡使用靛藍色（Indigo）作為調色的基底，加上一點點白色不透明水彩，製造出乳狀的不透明效果。

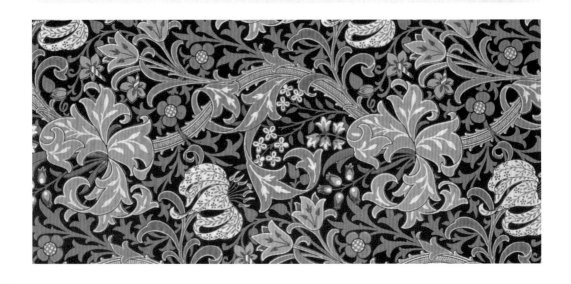

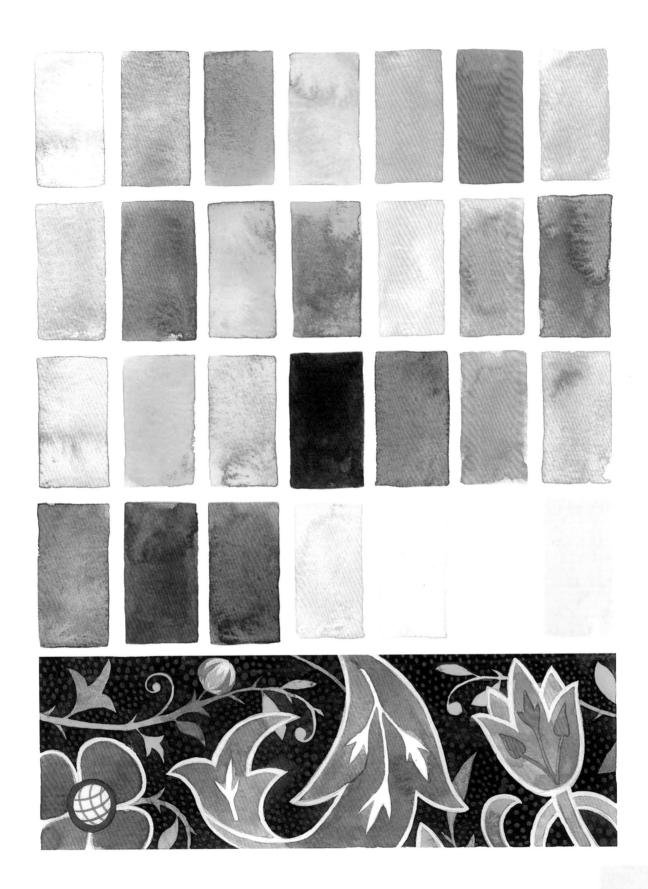

魔幻的星空色票

星空繪畫 (Galaxy Paintings) 在我的心中一直佔有一個特殊的地位，可以說是在我創作歷程中最早出現的藝術風格。回想起 2011 年，當時我的藝術事業正要起飛，我學會了**濕中濕 (wet on wet)** 的水彩技法，並且學會等到顏料乾燥後再加上白色飛濺的細點，這種光用水彩就可以達成的星空效果令我著迷。

我在創作星空繪畫時，愛用的顏色是洋紅色與群青色，因為這類的星空圖像通常背景顏色都很深，偏向冷色調，帶有粉紅色與紫色的斑點。在右頁下方這幅畫中，深色的星空背景我是用靛藍色和黑色水彩混合，效果很不錯。等顏料乾燥之後，你就可以用扁平筆刷沾取白色墨水、不透明水彩或是壓克力顏料，來模擬星點的飛濺效果。

色彩小筆記　大部份的塊狀水彩都是使用天然色粉製作，顏色不會太過濃豔，因此這幅畫我加了一點點馬汀博士的高濃縮液態水彩來提升螢光效果。這種液態的水彩是以染料為基底，所以顯色度與塊狀水彩差異很大，顏色也與管狀水彩大不相同。事實上，這種水彩的顏色非常鮮豔搶眼，我在使用上會特別小心，不能直接從瓶子倒出來畫，而是在塊狀水彩調色時加入一點點，就能讓色彩更加鮮豔。

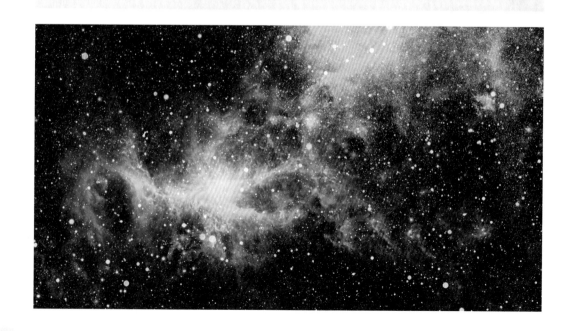

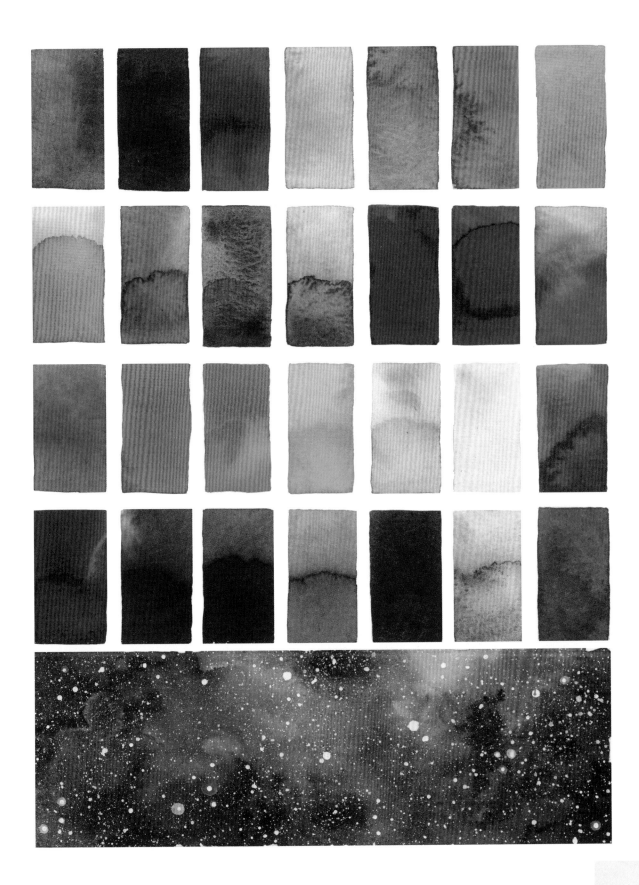

閃耀的日落色票

下面這張照片是拍攝馬爾地夫的日落景緻，閃耀豔麗的景象，如果能畫下來，看起來絕對會夢幻無比。這組色彩很和諧，大部分為相似色，因此在視覺上極為賞心悅目。

完成這組色票時，我又再次回想起日落時夕陽光彩奪目的景色，落日彷彿翩然起舞，在海浪間閃爍著細碎的光芒。

色彩小筆記 這組色票主要為暖色調，包含了明亮的洋紅色，陰影使用稍微深一點的錦葵紫，大部份使用各種黃色、橙色、紅色和粉紅色。即使天空用到少量的藍色和水面少量的綠色，也有盡量符合暖色調的主題。

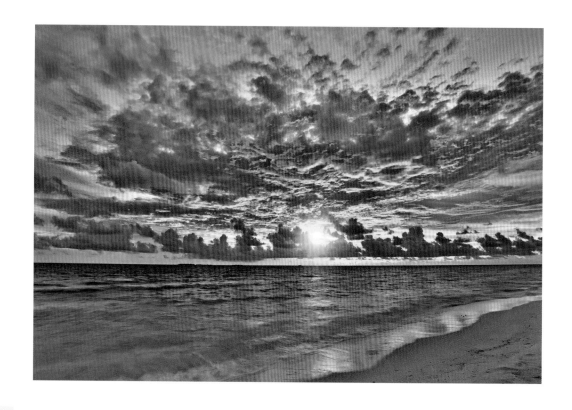

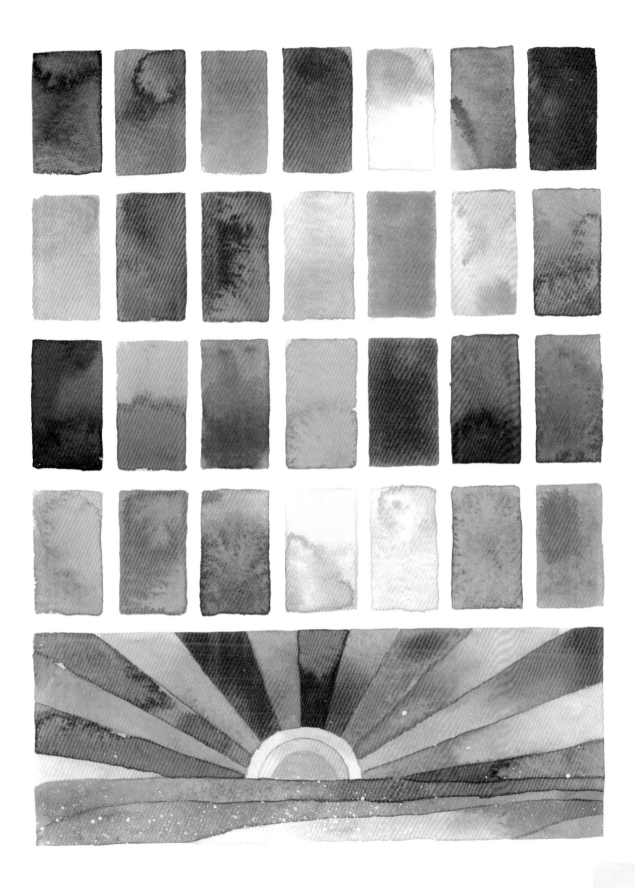

壯麗的極光色票

我的夢想就是到冰島旅行，看看那令人驚嘆的絕美極光，你相信這是真實存在於地球的美景嗎？壯麗的北極光大多會在冬季出現，天際會出現明亮的綠色光芒，偶爾還會出現電光藍、宇宙紫、虹彩黃和粉紅色等（如同下面這張照片）。

為了模擬極光效果，我先用**濕中濕 (wet on wet)** 的水彩技法渲染出瑰麗的色彩，等到顏料完全乾燥之後再點上白色斑點，這樣星星才不會和天空混在一起。

色彩小筆記　這組色票我主要是用馬汀博士的高濃縮液態水彩來畫，因為它們的顏色非常鮮豔。我最喜愛的顏色是洋紅 (Magenta)、洋薔薇 (Moss Rose)、群青 (Ultramarine)、杜松綠 (Juniper Green)、四月綠 (April Green) 和黑色。此外我也使用了好賓塊狀水彩中的靛藍色 (April Green) 和歌劇粉紅 (Opera Pink)。

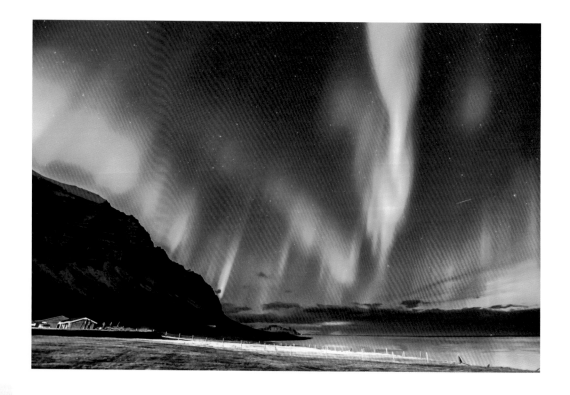

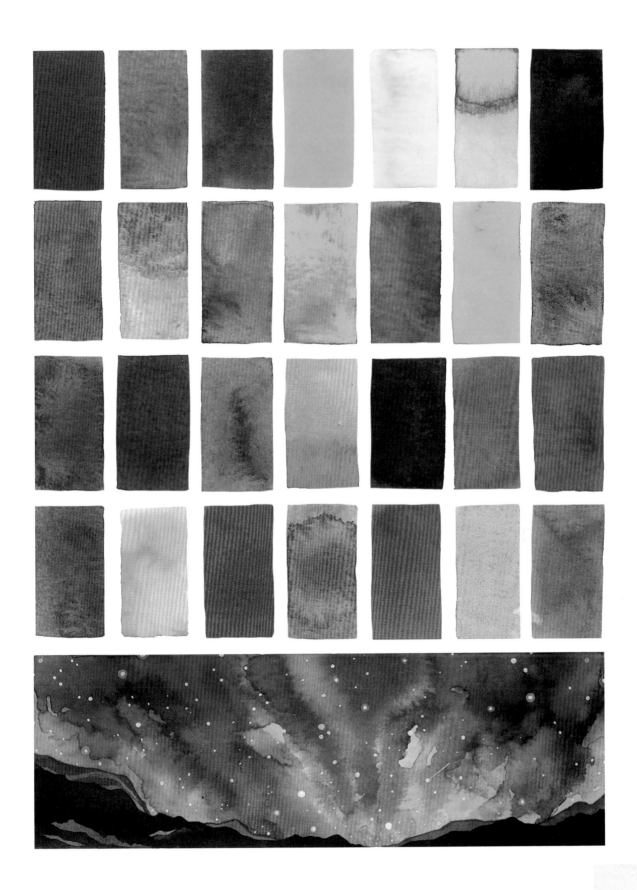

日出前的粉彩色票

下面這張照片，讓我回想起我的家鄉坎昆（Cancun，位於墨西哥東南部加勒比海沿岸的城市）。住在那裡時，經常看到燦爛如棉花糖般的美麗日出，從加勒比海的海平面躍上天空，令人讚嘆大自然展現的奇觀何等美好！當時浮現在我腦中的詞彙，像是放鬆、舒緩、夢幻、天真無邪……等，難怪柔和的粉彩色總能啟發我畫出甜美的情感。

色彩小筆記 我喜歡把霓虹色加水調成淡彩，例如好賓的歌劇粉紅（Opera Pink）、馬汀博士的洋薔薇（Moss Rose）等。我也非常喜歡帶點不透明、乳狀的水彩顏料，像是好賓的薰衣草（Lavender）、貝殼粉紅（Shell Pink），這幾種顏料帶點不透明。

透明水彩的本質是半透明的，傳統上如果要製作淺色，就需要加水稀釋。此外，你也可以考慮在水彩中添加一些不透明顏料，會讓顏色帶有粉彩般的柔和，呈現乳狀的質感。我常將一些白色不透明水彩加入明亮的顏色中，以調出完美的粉彩色。

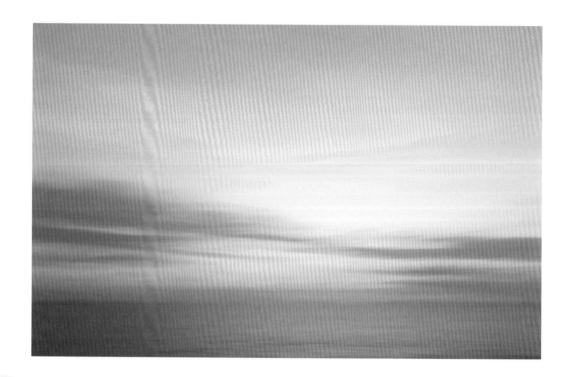

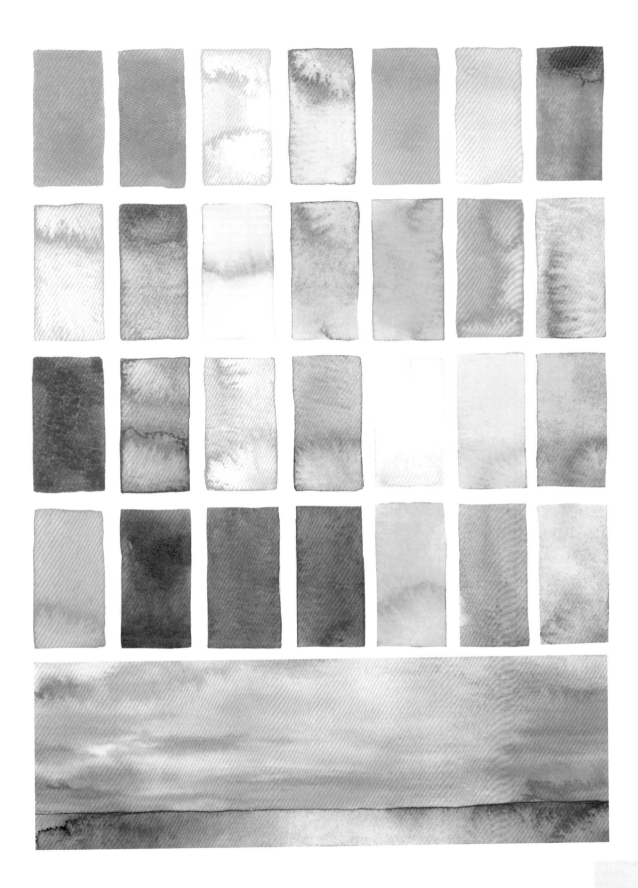

暴風雨中的雷電色票

請看下面這張暴風雨的照片，我完全被它迷住了！雷電中所蘊含的威力和能量是何等的浩大，讓人感到震撼和畏懼。但回頭來看，雷電的景象總歸也是大自然的一部份，其實就像寧靜的日落一樣美麗。

我試著在我的靈感收集板上畫下逼真的雷電，現在我迫不及待地要將這個元素整合到我的繪畫作品裡。

技巧小筆記　你可能會認為這張照片只用了藍色和黑色，但是如果你更仔細觀察，你可以訓練自己的眼睛看見色相、色調、亮度的變化。事實上，儘管我只使用四種顏色混色（靛藍色、佩尼灰、土耳其藍和黑色），可創造的顏色也是無窮無盡的。我運用顏色的搭配和不同明度（取決於水量），就完成了這組和諧的冷色調色票。

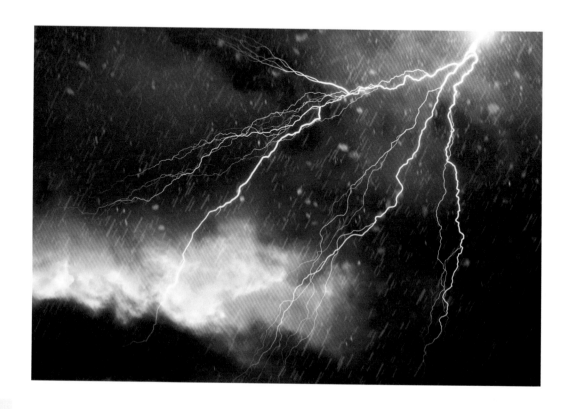

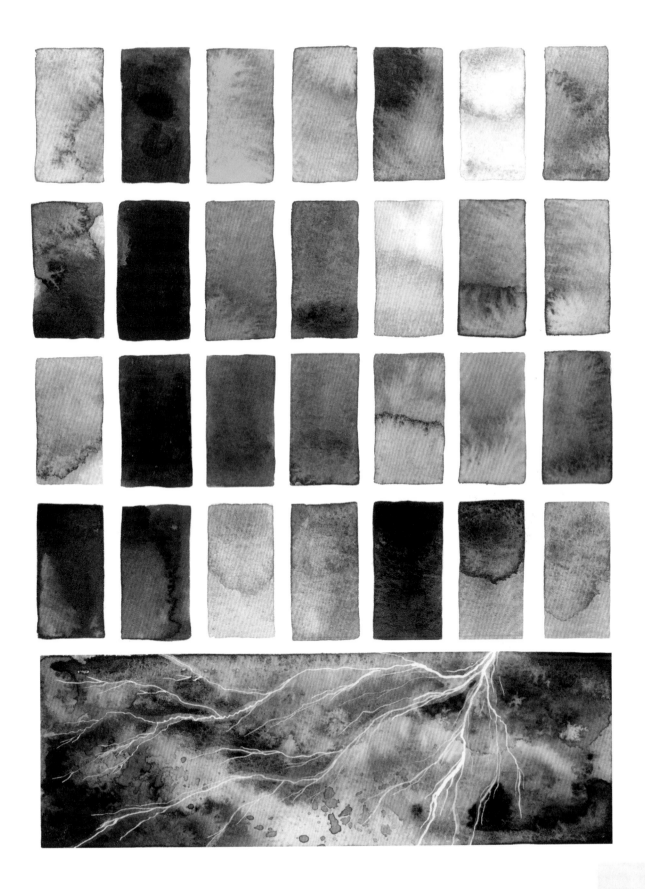

俄羅斯娃娃色票

我曾經在祖母家看過一個俄羅斯娃娃 (Matryoshka)。我祖母出生於白俄羅斯,她很小的時候就移民到美國。這組嵌套的娃娃是木製的,上面描繪著賞心悅目的裝飾。打開比較大的娃娃後,裡面會藏著更小的娃娃,一個套著一個,組成整組的俄羅斯娃娃。

俄羅斯娃娃又稱為「堆疊娃娃」,據說最初的意義是代表生育和母性,最大的娃娃代表家族中的女性掌權者,這個角色是俄羅斯家族的重要象徵,而裡面的娃娃們則代表了後繼的兒女們。俄羅斯的民間藝術品通常使用較暗、較深的色彩,以季節來說,比較接近冬天和秋天等冰天雪地的季節,而不是春天或夏天的色彩。娃娃上雖然也會使用明亮的紅色,但是顏色會調得比較深;黃色也會偏向暖色調的色相,給人金色的印象。傳統的俄羅斯民間藝術品,是我尋找裝飾藝術參考範例的好所在,雖然它們的形狀和圖案都很類似,但是每個俄羅斯娃娃都是獨一無二的手繪作品,因此充滿啟發性!

色彩小筆記

若想讓色調變暗、降低飽和度或加深色彩,加入互補色是個好方法。在此範例中,我需要帶有橙色的紅色,我使用了好賓的吡咯紅 (Pyrrole Red) 為基底,嘗試混入不同的紅色,然後加一點綠色混合,即可將顏色變身為磚紅色調。同樣的步驟,也可以倒過來用,例如若要調出暗色森林綠,只要加進一點點紅色混合,顏色就會變暗。若將等量的紅色和綠色混合,會混出漂亮的棕色;如果混入一點點土黃色,則褐色會變得更深,或是創造出帶有金色的暗色調。

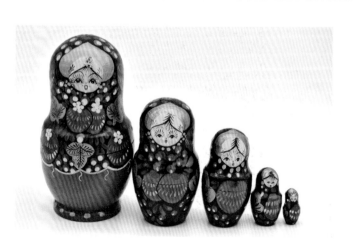

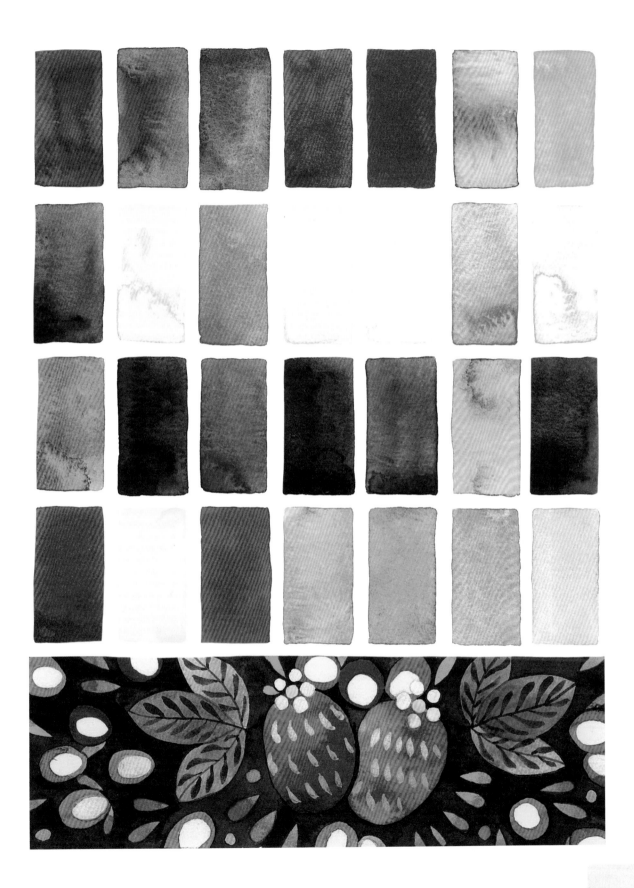

非洲幾何織品色票

我一直很欣賞非洲的文化，還有鮮豔醒目的紡織品。右頁這組色票的靈感是來自西非織品的照片，拍攝於加納首都阿克拉 (Accra) 的戶外市集。每當我想到非洲，我會想像明媚的陽光照耀在繽紛的色彩上，就如同下面這塊布料的顏色一樣。

我在這幅畫的色票中使用了大量的對比色，大膽地使用三原色、黑色和一些粉彩色。在我第一眼看到照片時，我覺得主要的顏色是紅色和黃色，因此用猩紅色作為底色。在我眼中，這個顏色不會太偏暖色調或冷色調，而是完美的經典紅色。我也使用許多不同的黃色，包括偏冷色調的檸檬黃到偏向暖色調的金盞花黃 (Marigold yellow) 等。讓美麗的橙色調出現在黃色與紅色交織的區塊。

在畫這幅作品時，我仔細觀察了這些地毯，並模仿出其中的幾個幾何圖案。你可以在這些紡織品中找出幾個圖案呢？動手試試看吧！

技巧小筆記　在某些粉彩色的區塊，我添加了一些白色不透明水彩，用這個小技巧來調出完美的柔和粉彩粉色。只要在調好的紅色顏料中加入白色不透明水彩，就能製作出乳狀的淡粉色，看起來像是粉彩般的柔和，而不是透明的粉紅色。

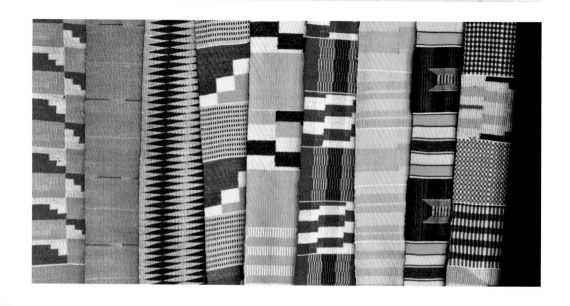

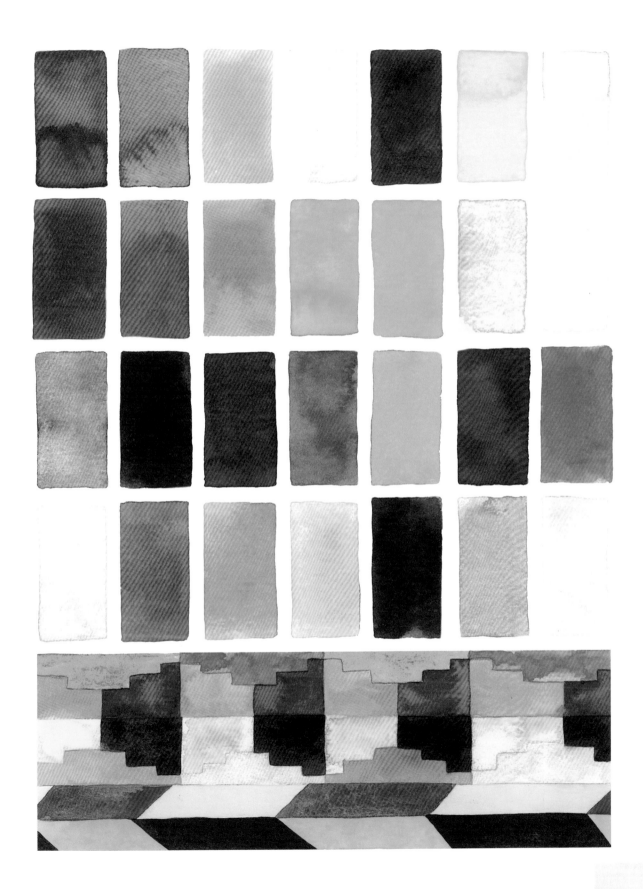

匈牙利刺繡色票

我原本對這種刺繡風格不太了解，但是每次看著這些美麗的圖形總讓我很開心，其中包括明亮歡愉的花卉、盤繞的裝飾和樹葉等。當地每一種手工藝品都繡有民族風格的圖案，包括女士的服裝、桌旗、枕頭套、小桌墊等等，這裡我只舉出一部分的例子。

在讀過更多這種傳統民族藝術的相關資訊後，我才了解這類的手工藝品是在 18 世紀初開始形成，最初融合了文藝復興時期與巴洛克風格元素。我在網路上瀏覽了所有精美刺繡的範本之後，便以這些美麗的盤繞花卉圖案為靈感來製作水彩色票。

完成的這組色票看起來明亮又令人愉悅，而且用色相當大膽，這種風格不需太多渲染或漸層，取而代之的是以各式各樣彩色的織線組成美麗的設計。我很喜歡使用明亮的粉紅色作為基底，並混入一些藍色，調出深洋紅色，或是加入少許白色不透明水彩，製作成柔和的粉紅色。

總而言之，這種民族藝術品對我來說是美麗的靈感來源，我光是看著就會很開心！

技巧小筆記　要調出這種明亮的粉紅色，我覺得馬汀博士的洋薔薇（Moss Rose）和好賓的歌劇粉紅（Opera Pink）最適合。我曾在第 24~25 頁介紹我偏好的水彩時，特別強調過這兩種顏色，若在其中加入等量的黃色，即可創造出明亮的橙色。我還有使用一些明亮的顏色，例如鎘黃（Cadmium Yellow）、申內利爾的二氧化紫（Dioxazine Purple）以及馬汀博士杜松綠（Juniper Green）的稀釋版本，我覺得它更接近土耳其藍。我也加了塊狀水彩中的各種綠色來調色，以找出我需要的暗色調。

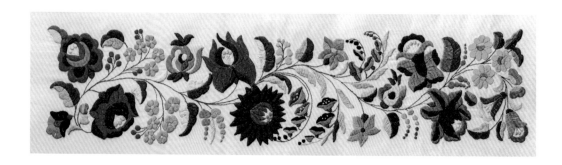

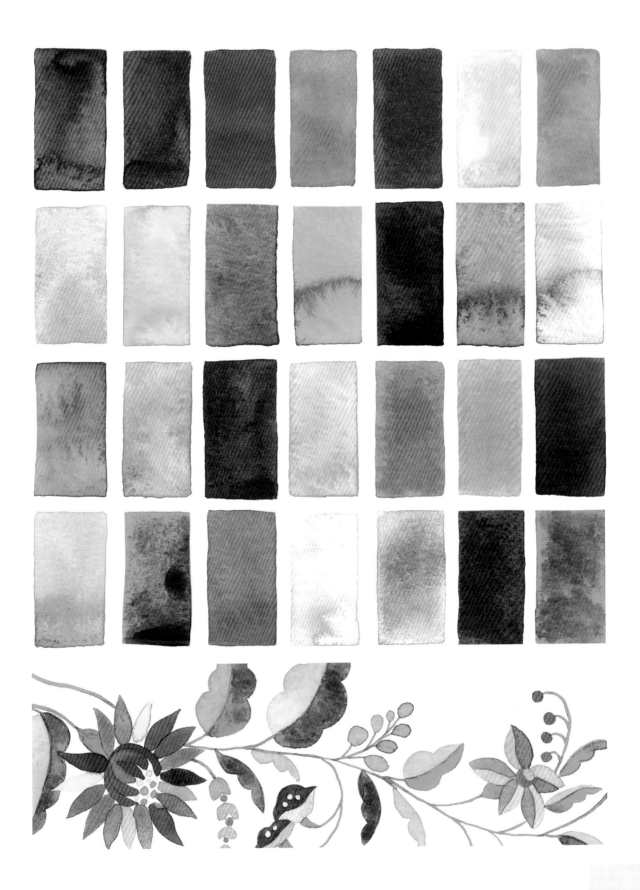

墨西哥塔拉維拉陶器色票

我從小在墨西哥長大，每次看到照片中這類的餐具，總是讓我感到很愜意，因為會讓我聯想到美味的自製墨西哥料理。在每戶墨西哥人家的屋子裡，到處都會放幾件這種民藝品。塔拉維拉陶器 (Talavera) 並不算罕見，如果到墨西哥歷史悠久的莊園 (Haciendas) 或是老派的墨西哥餐廳，通常都會看到塔拉維拉陶器出現在餐桌上。

塔拉維拉陶器是墨西哥普埃布拉州 (Puebla) 特有的藝術品，因為當地有一種特殊類型的黏土，包含藍色、黃色、黑色、綠色、淡紫色和橙色。我曾在普埃布拉州上大學，我還記得以前在盤子、陶瓷和瓷磚上看過這些美麗的色彩。

我從小就很喜歡花卉和植物，因此這個靈感收集板對我而言非常有意思。我畫了一朵明亮醒目的橙色花朵，在花瓣邊緣使用濃縮的水彩顏料，並在靠近花瓣的中心加一點水，即可將顏色淡化並渲染開來。接著我在每個角落的藍色花朵也運用了相同的技巧。

色彩小筆記　我們的範例主要以黃色為中心，帶有些許其他顏色，這組色票以明亮的原色和三間色組成，充滿歡樂的節慶氣氛。我很開心地嘗試了塊狀水彩組合中的各種顏色，然後觀察哪一種最符合照片中的顏色。你也可以使用你手邊的水彩顏料試著畫畫看，這組色票用的顏色都是很容易搭配的基本顏色。

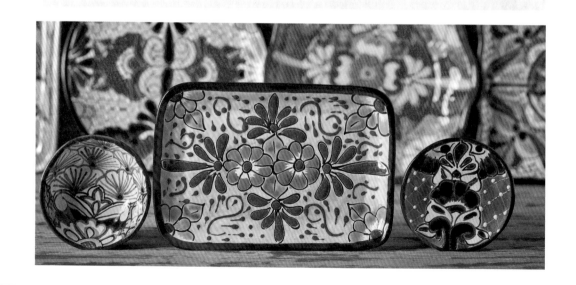

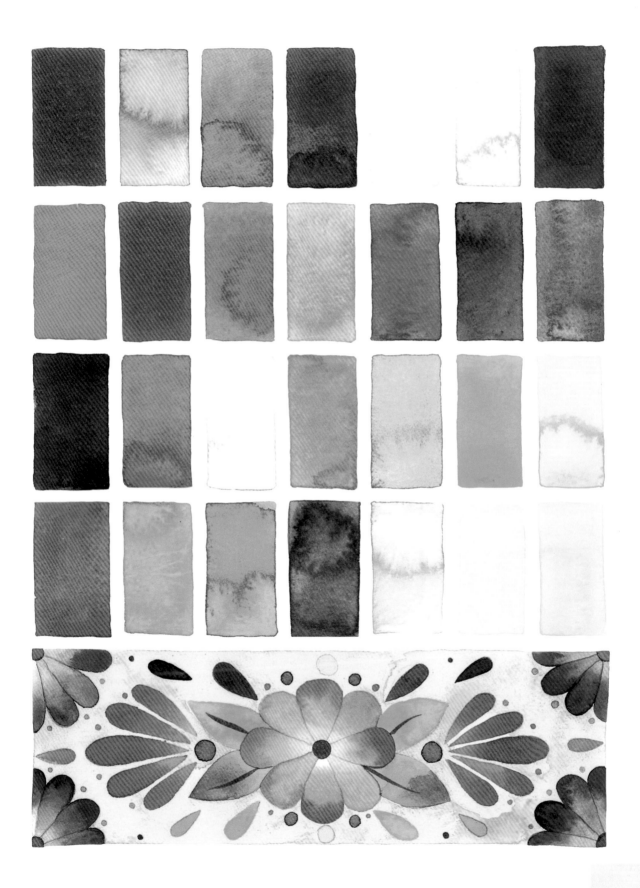

澳洲原住民點畫藝術色票

我從未去過澳洲，但當地的原住民藝術一直讓我著迷，其美麗的點畫藝術出現在各種媒材上，考古學家是在距今 6 萬年前的石頭上發現的。澳洲原住民文化沒有留下文字語言，所以這些圖像和符號非常重要，也有人認為點畫藝術圖樣中包含了隱藏的符號。

點畫藝術品大多是使用澳洲當地的天然素材，最初是以赭石或是含鐵黏土顏料製作，生產出黃色、紅色和白色顏料，黑色顏料則是來自木炭。在這幅畫中，我使用的色票是偏暖色調的中性色，以模擬這種藝術風格中的天然素材色彩。

技巧小筆記　製作這組色票時，我運用了各式各樣的黃色、橙色和紅色。本例我要尋找的黃色色調是大地色的互補色，而不是超級明亮的黃色，因此我需要加入一些互補色來降低飽和度。舉例來說，可在調好的黃色顏料中加一點紫色、調好的紅色顏料中加一點綠色、調好的橙色顏料中加一點藍色，像這樣加入互補色，即可降低飽和度。你也可以運用同樣的方法，調出有趣的大地色和棕色。

葡萄牙彩繪瓷磚色票

當我想到葡萄牙，腦中會浮現一些事物，像是波爾圖葡萄酒（Porto wine）、海鮮料理，還有鋪滿了整座建築物的美麗彩繪瓷磚（Azulejo）。這種公共藝術可以回溯至 13 世紀，當摩爾人入侵西班牙與葡萄牙時就已經有了。彩繪瓷磚的原文「Azulejo」其實是來自阿拉伯語，意思是「光滑的小石頭」。經過多年的演變，彩繪瓷磚的裝飾性越來越強，能裝飾各式各樣的物品甚至建築物，從大教堂到火車站、宮殿、餐廳、酒吧等，甚至包括一般人的房屋，都能看到美麗的瓷磚藝術。

深入觀察瓷磚的設計，你會發現這些瓷磚賦予一個國家鮮明的個性，創造出許多公共藝術之美。你也可以從瓷磚中尋找自己的靈感，有許多美麗的元素等著你去探索。

色彩小筆記　這個範例是以大地色系為主的柔和色調，搭配明亮大膽的珠寶色調，完成和諧的混色搭配。像是祖母綠、橄欖綠、亮藍色等這類的明亮顏色，可以和深桃花心木色（Mahogany）或土黃色形成美麗的對比。丹尼爾史密斯有一種令人驚艷的顏料，稱為樹綠色（Sap green），非常適合用來調橄欖綠或是沼澤綠。對於明亮的橄欖綠，我喜歡使用好賓的翠綠色（Viridian）作為基底。此外，我也推薦史明克的那不勒斯黃（Naples Yellow），可以增加淡淡的奶油色效果，非常漂亮。你也可以運用混入白色不透明水彩的小技巧，讓調好的顏色帶點桃色和黃色的色調。

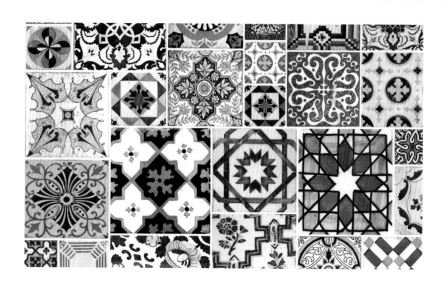

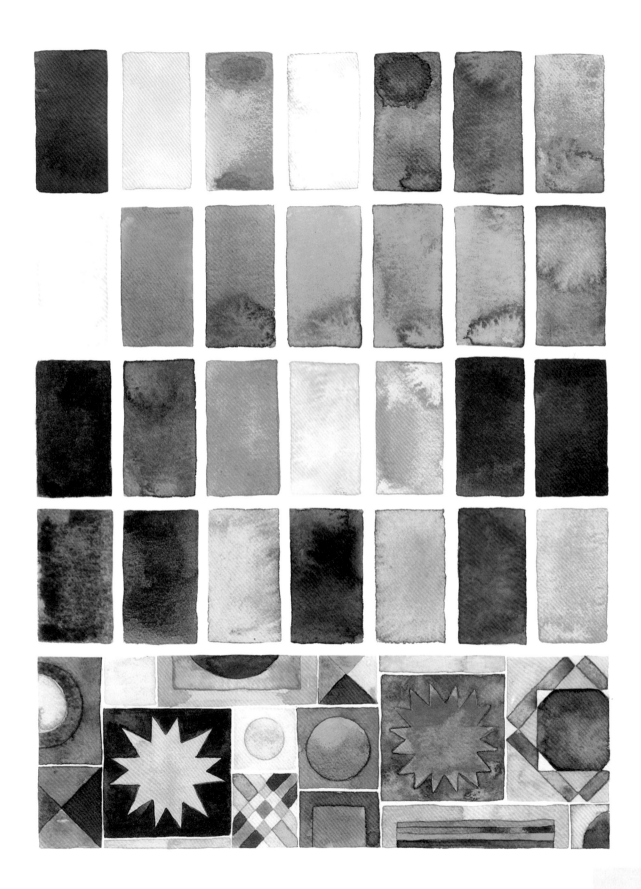

泰國蔓草紋色票

泰國蔓草紋 (Lai Thai) 是泰國傳統藝術的一種，是精美的平面藝術作品。據說這種風格是受到佛教藝術的影響，其中的符號反映出仁慈、優雅與對美好事物的整體熱愛。

下面這幅繪畫作品，給我最大的啟發是它細節的表現，以及水花上精緻的線條描繪。我採用矩形配色的色票來創造出這種和諧的氣氛，色票主要使用藍色，結合了冷色調的綠色，並在重點區域加上一些紅色和橙色作為對比的暖色調。

技巧小筆記 我從自己的塊狀水彩組合中找出不同的藍色顏料，分別在紙上試色，以便觀察畫出來的顏色。這種塊狀水彩凝固時呈現的顏色，看起來通常會比較暗，因此要先在紙上試色，這點是很重要的。本例為了調出偏暖色調的藍色，我會建議加入一些綠色；此外如果要讓各種藍色變深、變暗，則可以加點紫色。

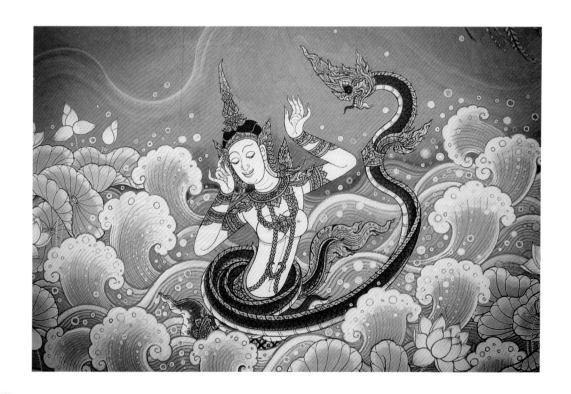

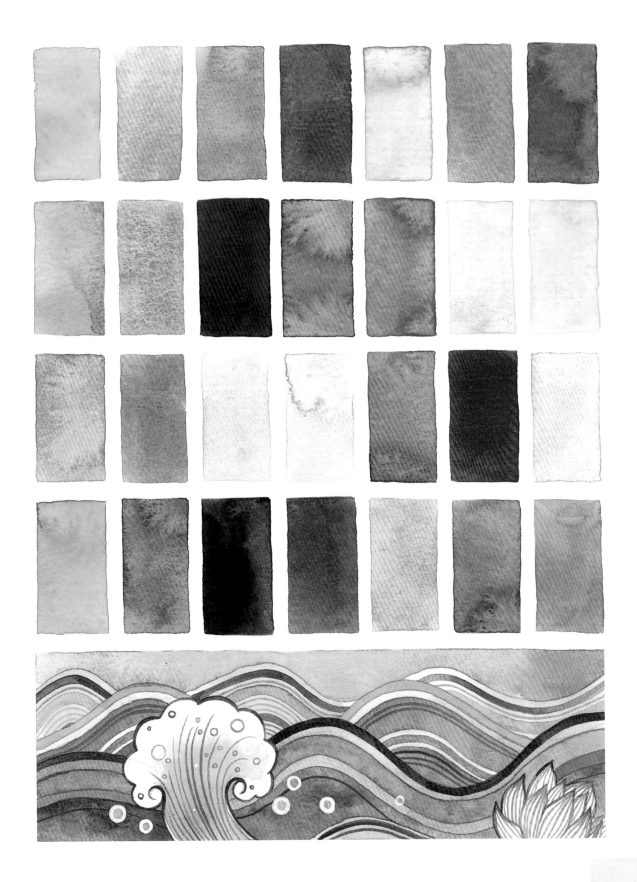

蘇格蘭裙色票

在蘇格蘭當地,男性常會在特殊場合穿上蘇格蘭短裙 (Scottish Kilt),這種裙子的長度及膝、後方有百摺設計,一般會採用格紋布料 (plaid) 製作。這種格紋又稱為花呢格紋 (tartan),會使用不同顏色的的直、橫條紋交錯組成格紋。

對我而言,這組色票與圖案象徵著正式場合與嚴肅的氣氛,因此我選了互補色 (綠色與紅色),這兩者展現完美的對比。這種花呢格紋的顏色並沒有互相渲染或是漸層效果,但是因為布料的紡線交錯,將紅色與綠色緊密地織在一起後,會導致有些部分的顏色看起來比較暗,例如紅色看起來會比較接近磚紅色。

色彩小筆記　本例我使用了森林綠、海軍藍、茜草紅 (Crimson Red) 和檸檬黃,我是先畫好底色,等顏料乾燥後,再刷上不同顏色的水彩條紋,以模擬格紋的效果。

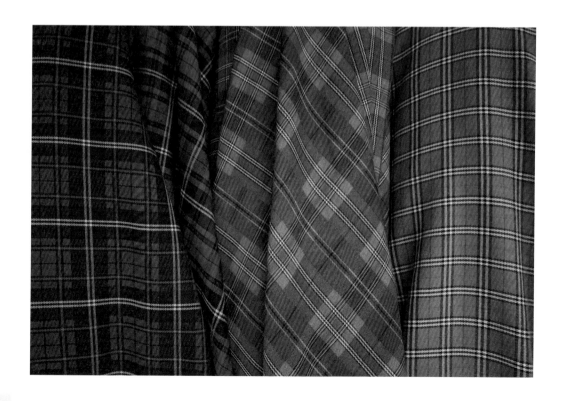

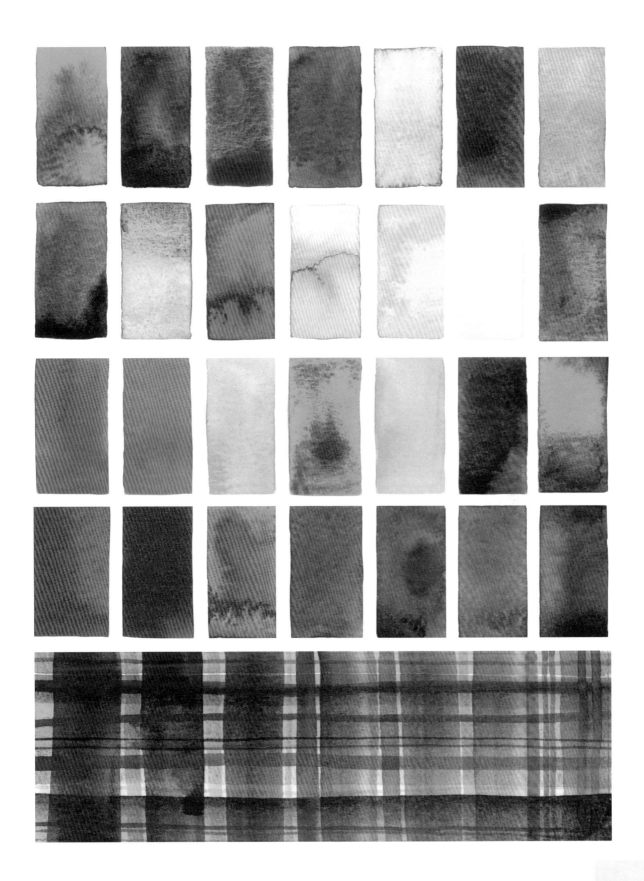

秘魯紡織品色票

我朋友曾經到秘魯旅行，他跟我分享了他在市場逛了好幾個小時的經歷。據說當地的市場有賣各式各樣美麗的紡織品、斗篷、地毯、手袋、包包、衣服和帽子等。照片中這種圖騰紡織品，是採用天然羊駝毛與其他纖維混紡，並以當地花卉與植物製成天然染料來染布，設計重點是獨一無二的原住民設計和幾何圖案，上面還有小小的羊駝。布料上有黑色的羊毛，與亮色圖案和天然纖維形成對比，我很喜歡這樣的表現方式。

色彩小筆記　我用歌劇粉紅 (Opera Pink) 當作基底，成功地調出適合此設計的漂亮粉紅色顏料，這令我很開心。不過有時候使用歌劇粉紅會太過濃烈，導致看起來像亮粉色；你也可以將它加水稀釋，與苔蘚粉紅 (Moss Pink) 混合調色，製作出不同色調的粉紅色。本例我還有使用馬汀博士的桃花心木色 (Mahogany) 調出深紫色，並與粉紅色混合，製作出一種介於紫羅蘭和洋紅色之間的紫紅色。

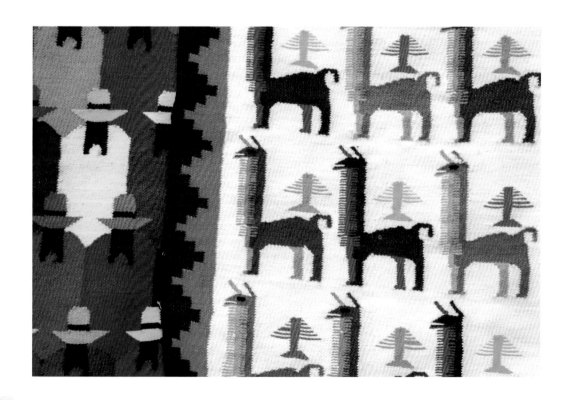

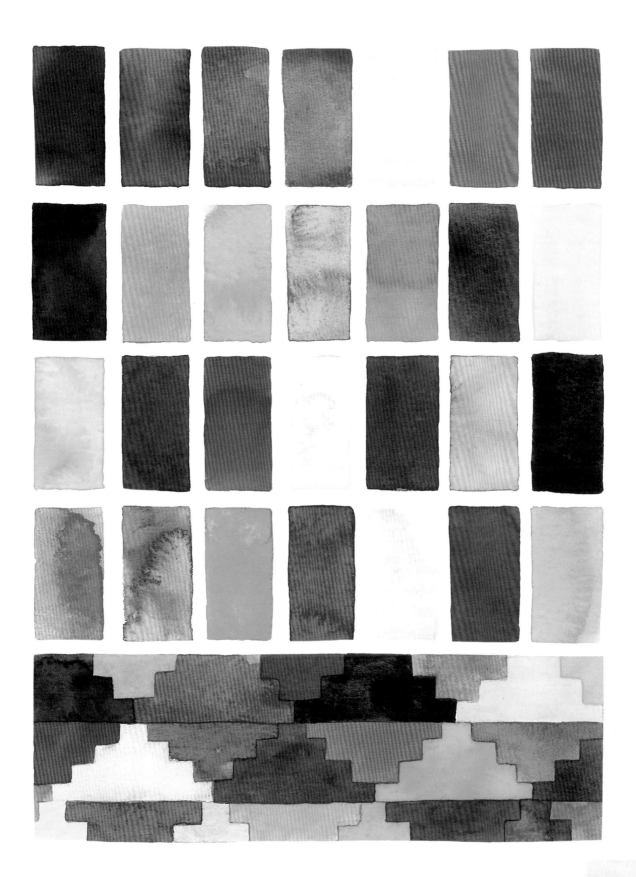

寧靜淡雅的紅鶴色票

下圖是在平靜水域長時間休息的紅鶴，我在靈感收集板上以細膩的漸層色彩來模擬，創造出這組色票，看起來既寧靜又夢幻。這組色票整體來說十分柔和，主要使用兩種顏色，分別是粉紅色和藍色，但漸層的變化範圍很大。此外，為了描繪紅鶴的鳥喙，我調出第三種顏色，是只用一點點水稀釋過的黑色。

使用各種不同的粉紅色來創作時，我會建議以歌劇粉紅（Opera Pink）作為基底，而不是紅色。前面提過把紅色和白色加在一起可以調出粉紅色，當你的底色選擇不多，這個方法確實可行。但我發現在傳統的塊狀水彩中很難找到帶有霓虹色相的粉紅色，像是歌劇粉紅（好賓）、洋薔薇（Moss Rose）和馬汀博士的柿色（Persimmon）等，因此我更推薦用歌劇粉紅作為基底。此外，本例我也測試了塊狀水彩中各種不同的藍色，分別加水稀釋來比較，看看哪一種藍色最容易稀釋、色彩最柔和，我很享受這個過程。

技巧小筆記　如果你想調出明亮的粉彩色，建議你要準備白色的不透明水彩（Gouache，又譯為水粉）。使用透明水彩作畫時，通常是用水稀釋顏料，並且活用紙張原本的白色來完成淺色調。而白色不透明水彩則是調色用的，因為它同樣也是水溶性，所以可以和透明水彩混色。若你希望水彩質地更接近乳狀，並帶有粉彩般的柔和感，就可以借助白色不透明水彩來調色，例如紅鶴羽毛上的粉紅色。

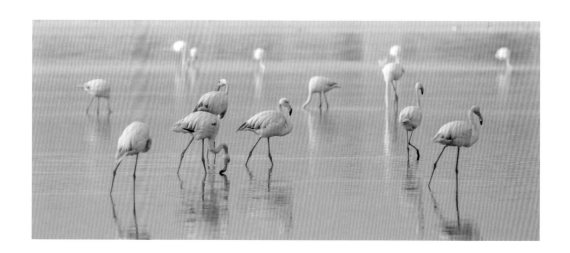

藍黃對比的神仙魚色票

我從小是在墨西哥靠海的都市坎昆（Cancun）長大，我們週末的活動大多是跑去浮潛。我還記得我第一次看見神仙魚（angelfish）的時候，牠是如此美麗，牠的形狀和顏色是如此特別，和其他我見過的魚非常不一樣。因此我畫了這組色票，這是來自大自然的範例，以互補色創造出和諧的色彩，整體的橘黃色調與藍紫色形成完美的對比。

海底生物令人興奮，以此為靈感的色票視覺效果也會非常搶眼，絕對不會令人失望。當我找到這張色彩明亮的靈感圖像時，我馬上想到要使用馬汀博士的液態水彩來補足我的塊狀水彩。我通常會用這類色彩活潑的顏料與我的塊狀水彩或是管狀水彩混合，因為液態水彩的顯色度非常高，我只要在其他水彩中加一點點，就會有很棒的效果，甚至能用同一種水彩變化出許多種不同的色調。本例我就使用了普魯士藍（Prussian Blue）和水仙黃（Daffodil Yellow）這兩種顏色的液態水彩。

你是否曾經實地探訪過一座珊瑚礁？那種感覺就像到了外太空，到處都是靈感！

> **技巧小筆記**　本例我畫出許多互補色的魚鱗，要注意這些色彩彼此間並沒有渲染。前面提過如果將互補色混合，會呈現為棕色等暗色調，導致顏色變暗。本例的魚鱗是將補色相鄰，以產生對比效果，讓顏色變得更突出，這正是我的靈感來源。

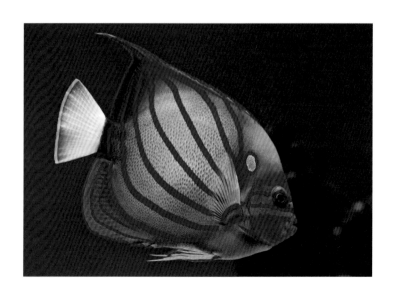

毛茸茸的小兔子色票

這張照片非常可愛！雖然兔子不見得人人都喜愛，但是看著牠們溫暖又甜美的毛色，還有柔軟又蓬鬆的毛海，的確會激發人們心中的溫柔。

我畫的這組色票，顏色來自兔子的毛海，包括淺蜜桃色，還有柔和的土黃色、淡淡的棕色等。我一開始先預備各種中性色顏料（棕色、土黃色、黑色），然後在每種調好的顏料中，小心地加入一點白色不透明水彩，將顏色混在一起，便能獲得更廣的色調。

將白色不透明水彩與透明水彩混合後，會使水彩帶點不透明度，就像是粉彩般柔和。舉例來說，如果你在黑色水彩中加入一點白色不透明水彩，你會獲得極佳的碳黑色，或是帶有乳狀質地的淺灰色，取決於你使用的黑色顏料比例有多少。

看著這些毛茸茸的兔子，總讓我想起蓬鬆的雲海呢！

> **技巧小筆記**　在透明水彩中加入白色不透明水彩，可以幫助你創造出乳狀的色調，讓水彩顏料不再是透明的，就像我在這個範例中所創造的各種淺色調。

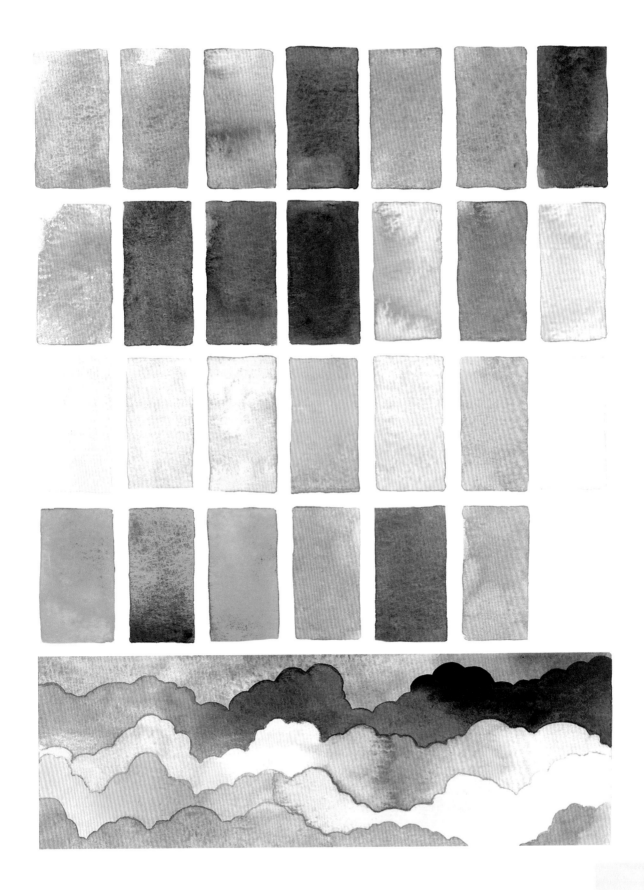

霓虹般的蝴蝶色票

蝴蝶總是讓我想起飛舞的花朵！我非常喜愛蝴蝶翅膀上多變的色彩與圖樣，還有黑白色調的細節，與鮮豔明亮的色彩形成美麗的對比。

製作這組色票時，我使用了多種醒目的顏色，像是洋薔薇（Moss Rose）、洋紅、水仙黃、杜松綠、柿色、冰藍（Ice Blue）、群青、黑色和桃花心木（Mahogany）等。此外，當我看著這張靈感圖像，我覺得它需要來點自由散落的元素，例如可以加上一些飛濺的顏料。所以我先畫好底色，等乾燥之後，再用白色不透明水彩和黑色的水彩顏料，於蝴蝶的翅膀等處描繪出許多小細節，讓作品更豐富。

技巧小筆記 這組色票是少數我只用馬汀博士高濃縮液態水彩就完成的作品，完全沒有和其他塊狀水彩顏料混合。如果用一般顏料或是天然顏料，就無法調出照片中那種明亮且帶有螢光的漂亮色彩，因此要改用液態水彩。液態水彩具有高飽和度，因為是以染料為基底。不過，液態水彩不耐光照，如果放在靠近日曬的窗戶旁邊，畫作可能會隨時間流逝而褪色，你可以依需求選擇，有時褪色也是另一種魅力。

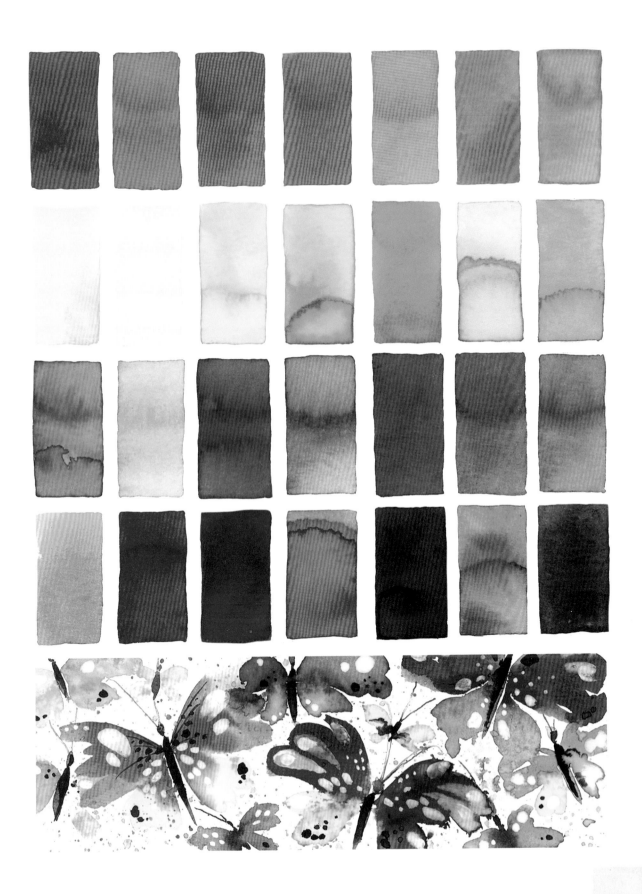

野性的豹紋色票

我是貓科動物的忠實粉絲，牠們總是美麗又帶點神秘感，照片中這隻華麗的美洲豹也不例外，這隻大貓正在斯里蘭卡自然棲息地的一棵樹上休息著。仔細觀察牠的毛皮，是鐵鏽黃並帶有深玫瑰色的斑點，激發我許多靈感，我不只將整張照片中的顏色畫成水彩色票，也將豹紋毛皮畫下來，將這個圖樣收藏在我的靈感收集盒中。

一開始我先調出各種不同的橙色和黃色，然後小心地在橙色和黃色中分別加入互補色來降低亮度，讓色調越來越自然。

若要以水彩來描繪豹紋印花這類的圖樣，建議先使用稀釋的土黃色來畫淺色的底色，等到底色完全乾燥以後，繼續用中間明度的橙色，在底色上描繪不規則的圓圈。然後同樣要等圓圈乾燥，再進行下一步。最後一層，是使用色票中稍微深一點的棕色，在不規則的圓圈周圍描繪出帶圓角的細長圖樣。

色彩小筆記 這是另一個用互補色來將顏色變深的範例，特別的是底層使用了黃色和橙色。黃色的互補色為紫色、橙色的互補色為藍色，加入互補色可將顏色變深。動物的皮毛色調中有大量不同的黃色與橙色，同時也因為照片中捕捉的光影，會使黃色和橙色產生更多色彩變化。要仔細觀察，你才能畫出包含全部色彩的色票。

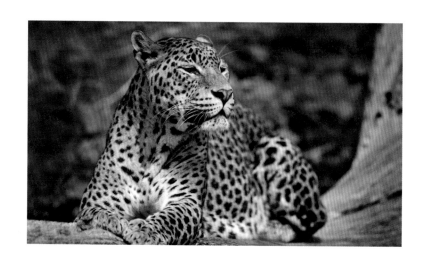

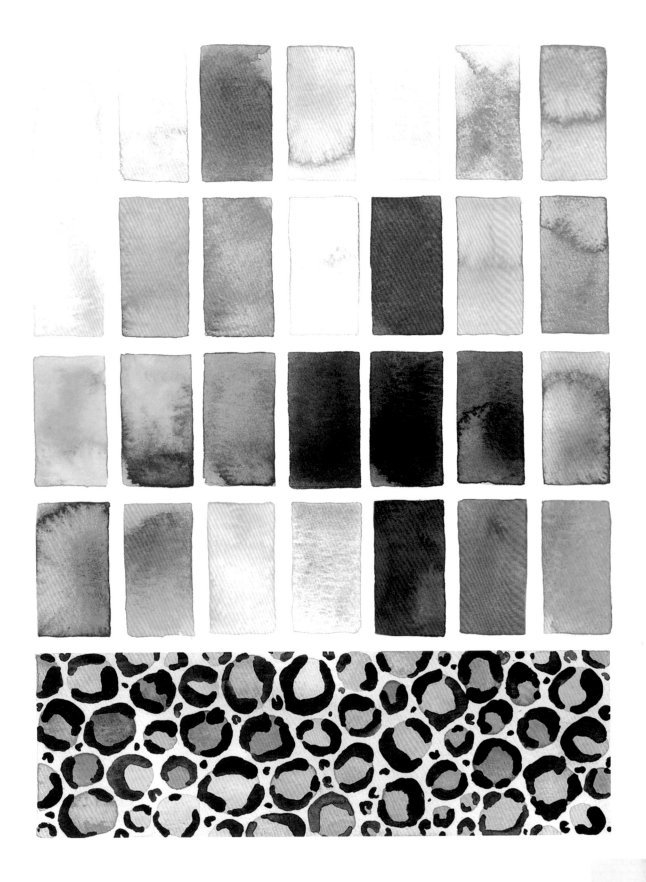

異國風的金剛鸚鵡色票

緋紅金剛鸚鵡 (scarlet macaw) 是一種來自中南美洲的大型鸚鵡，我認為牠們是將紅、黃、藍三原色發揮到極限的完美色彩範例。牠們身上每一根羽毛的漸層色彩，都讓我非常著迷，你會看到三原色在羽毛上柔和地交織，產生略帶三間色 (綠色) 的色彩。

這些羽毛給了我靈感，我馬上畫下精準的羽毛圖樣和色彩，這是我的自然反應！

技巧小筆記　雖然羽毛的主要顏色看起來只有三原色，但是因為明暗變化以及光線照在每根羽毛上的方式不同，顏色的變化範圍非常廣。對於基本的原色，我喜歡用猩紅色、檸檬黃和天藍色，若用這三種顏色混合，應該能調出彩虹上所有的顏色。

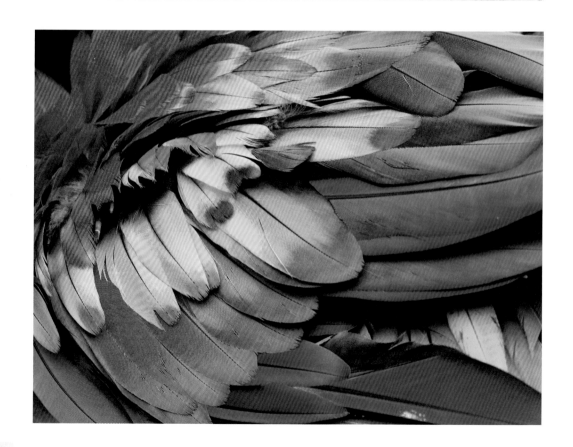

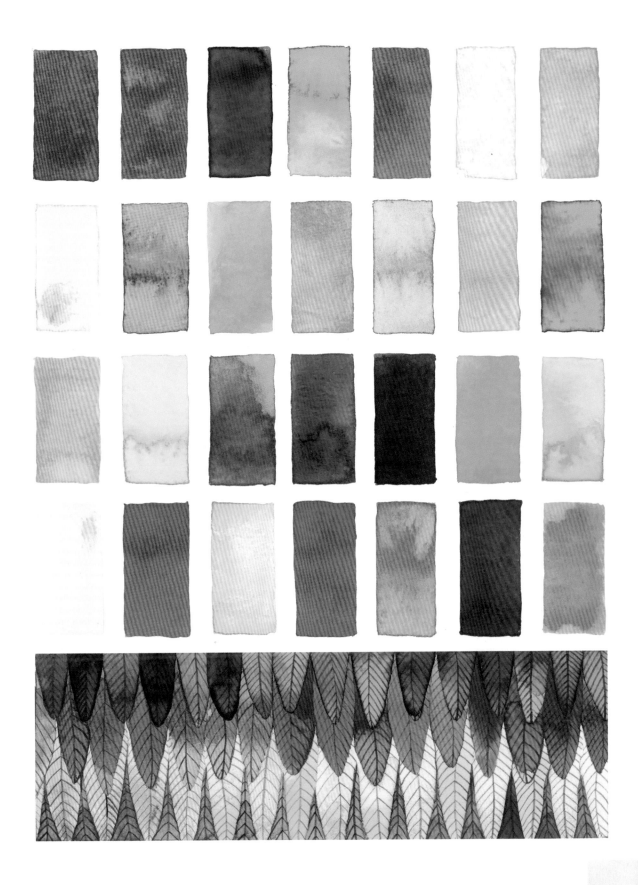

變化萬千的變色龍色票

我覺得變色龍真是不可思議！可以改變顏色真的非常厲害。變色龍不只可以根據周圍環境改變顏色，而且可變化的顏色範圍非常廣泛。本例我所畫的這組蜥蜴色票，主要是使用綠色，並以藍綠色作為重點色。

在畫色票時，我也從蜥蜴身上的圖樣獲得靈感，而畫出右頁的圖樣。雖然我只是畫出不同大小的圓點，這麼簡單的圖樣畫起來也變得很有趣，而且很令人放鬆療癒。

色彩小筆記　我所畫的這幅畫，是採取相似色配色法，其範圍從藍色到土耳其藍、綠色、萊姆色等，一直演變到檸檬黃色。我只有在重點處使用紅色，而紅色是綠色的互補色；換言之，在色環上與綠色相對的就是紅色，因此能讓對比效果更搶眼。

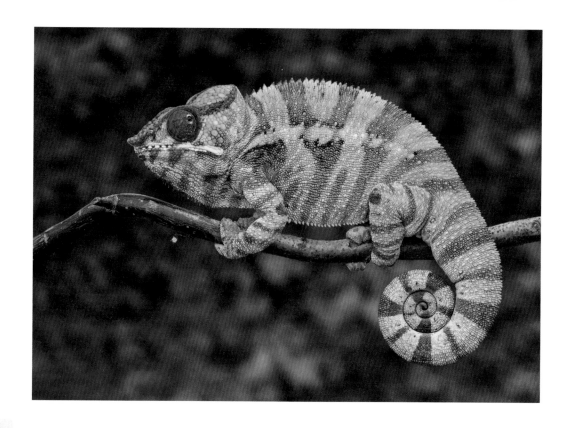

充滿活力的墨西哥教區色票

聖米格爾德阿連德 (San Miguel de Allende) 是墨西哥巴希奧 (Bajío) 地區的殖民地小鎮，
當地最知名的就是鵝卵石街道、手工藝小店和聖米格爾教區教堂 (Parroquia de San
Miguel Arcángel)。聖米格爾德阿連德就像許多墨西哥小鎮一樣，總是充滿活力，色彩
繽紛。這張照片最具吸引力的地方，就是湛藍的天空與橙色的建築物，這兩種互補色
可以同時創造對比與調和感。所謂互補色就是在色環上相對的兩個顏色。

我這幅畫的靈感來自教堂的尖頂形狀，我運用各式各樣的橙色來代表建築物的形狀，
並且加上一些藍色和綠色來代表建築物上的植物。

色彩小筆記　本例也是運用色環上補色分割配色法的範例，以橙色作為主要顏色，
並運用色環上另一端的藍色和綠色。

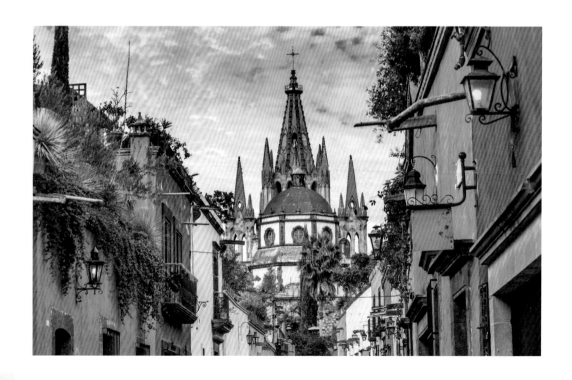

藍白風格的希臘伊亞小村色票

去年我因為家族旅行而去了一趟希臘,我知道當地有幾件事我們絕對不能錯過,包括帕德嫩神廟 (Parthenon)、吃一百萬份希臘沙拉、參觀令人印象深刻的博物館等。其中最重要的是,我渴望去造訪美麗的米科諾斯島 (Mykonos) 和聖托里尼島 (Santorini)。我曾經看過上百張這些小島的照片,島上獨特的建築風格讓我深感敬畏,包括建築物的圓角設計、鵝卵石等,最重要的是漆上藍白色的獨特建築風格。

我非常推薦大家到希臘旅遊看看,這裡有可愛的人們、令人驚豔的歷史、還有能給我許多靈感的景點!

技巧小筆記 我覺得藍色是冷色調色票中最重要的顏色。在這幅圖像中,我們看到各種不同的藍色結合中性色,例如白色區域的陰影、淺棕色和柔和的黃赭色等。我在這個範例中用了透明水彩的所有藍色,並與一些馬汀博士的液態水彩混合,例如群青和杜松綠 (Juniper Green)。我將飽和度高的液態水彩加入顏色更多樣的塊狀水彩組合。我不僅嘗試混色,也試著調整不同的水量,以完成更淺或更深的色調。

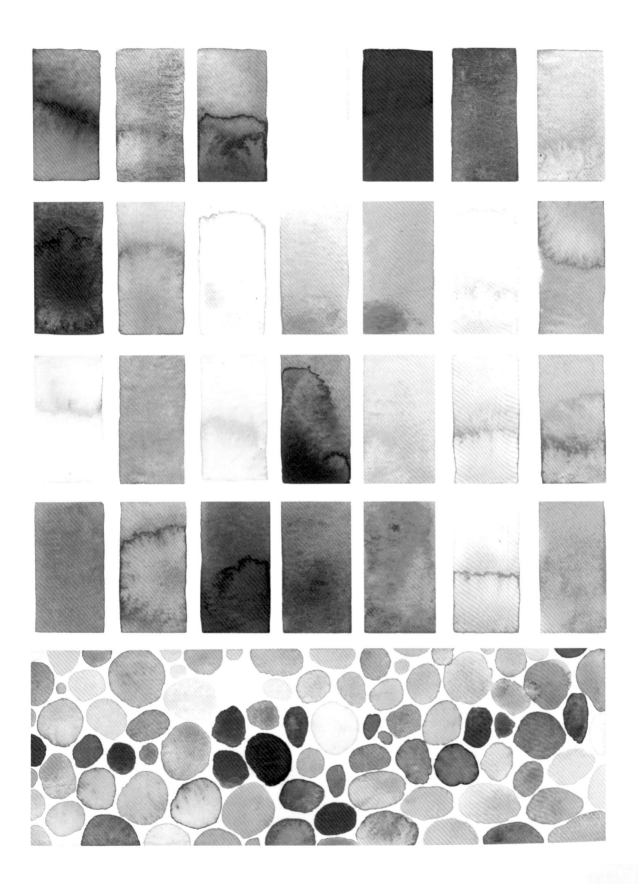

櫻花滿開的日本京都色票

京都是日本的皇城，擁有歷史悠久的文化面貌，最知名的包括傳統的連排建築、歷史古蹟、佛教寺廟等，以及我最愛的櫻花，正如下面這張照片。

櫻花的日文羅馬拼音是「sakura」，以其珍貴的淡粉紅色花朵聞名，與古典京都柔和的自然色調與紋理完美地融為一體。我這組色票中有許多低對比度的中性色，可以描繪環境的自然元素，包括石頭、木材與磚塊等，因此色票輕柔而乾淨，結合了淺棕色、土黃色和灰色。

在四月初看到櫻花滿開，一直是我的願望清單之一！

色彩小筆記　盛開的櫻花是自然界中和諧互補色的美麗示範，粉紅色是紅色的淺色版本，在色環上與綠色相對。其中綠色的部份並不會非常明顯，因為當櫻花樹開始開花時，這些綠色的樹葉就會隱沒在櫻花中。

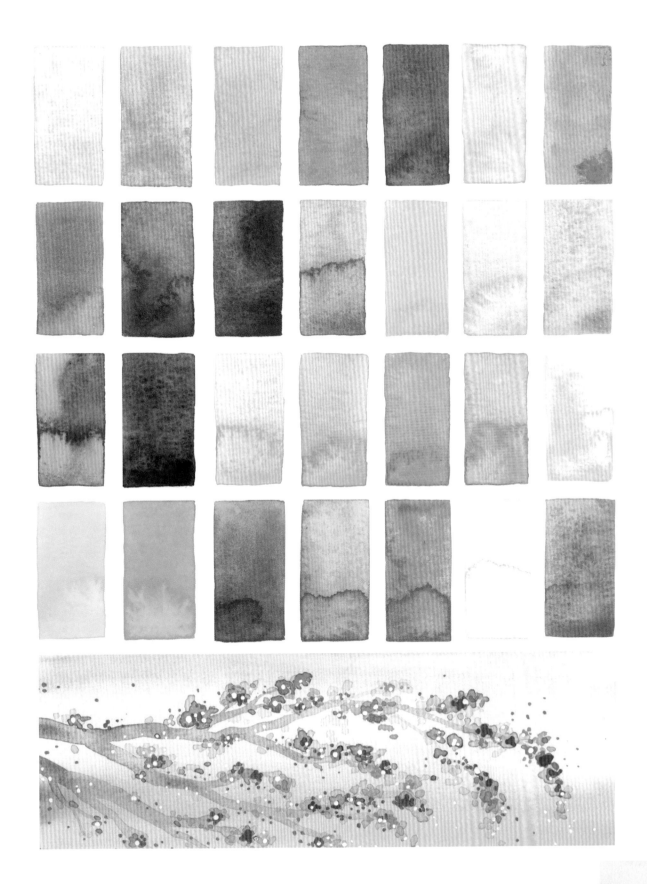

陽光明媚的西班牙塞維亞色票

塞維亞 (Seville) 是位於西班牙南部安達魯西亞自治區的首府，以佛朗明哥舞、橘子和傳統下酒菜「tapas」聞名。附帶一提，我的奶奶也住在塞維亞喔！正如你所想像的，塞維亞和當地陽光明媚的溫暖天空，在我心中一直有特殊的地位。

還記得我十八歲的夏天，我和全家人一起去了西班牙，我們大部份的時間都在塞維亞旅行，因為我們大家族住在當地，每件事物看上去都是如此美麗，就像夢一樣，特別是對一個剛開始學習藝術與設計的年輕人而言更是如此！從那時候開始，西班牙廣場 (Plaza de España) 與廣場上華麗的瓷磚、溫暖的色調一直留在我心中。這座廣場建於1928 年，受到文藝復興風格和摩爾復興建築影響，完美融合了歐洲建築與亞洲特色。

下圖中拍攝的就是這座地標外觀瓷磚的細節，是相似色配色的完美範例，所謂相似色的意思是在色環上左右相鄰的三個顏色，在本例中使用了藍色、綠色與主要的黃色。

瓷磚永遠是令人驚嘆的靈感來源，西班牙廣場上這些瓷磚的設計當然也不例外。

色彩小筆記　我特別喜歡一種黃色調，充滿溫暖陽光的感覺，就是馬汀博士水蛇星系列 (Hydrus) 液態水彩中的藤黃 (2H Gamboge)。你可以加入一些土黃色來使金色調變深，或是加入檸檬黃讓顏色更淡，更偏向冷色調。我覺得大部份的黃色顏料都應該單獨裝在管狀水彩或是滴管瓶中，因為在塊狀水彩中，黃色是最容易弄髒的，最好把黃色單獨包裝。另外，我也用了馬汀博士高濃縮液態水彩中的特藍 (Ultra Blue)，我喜歡將液態水彩與塊狀水彩的藍色混合，調出各式各樣更漂亮的藍色。

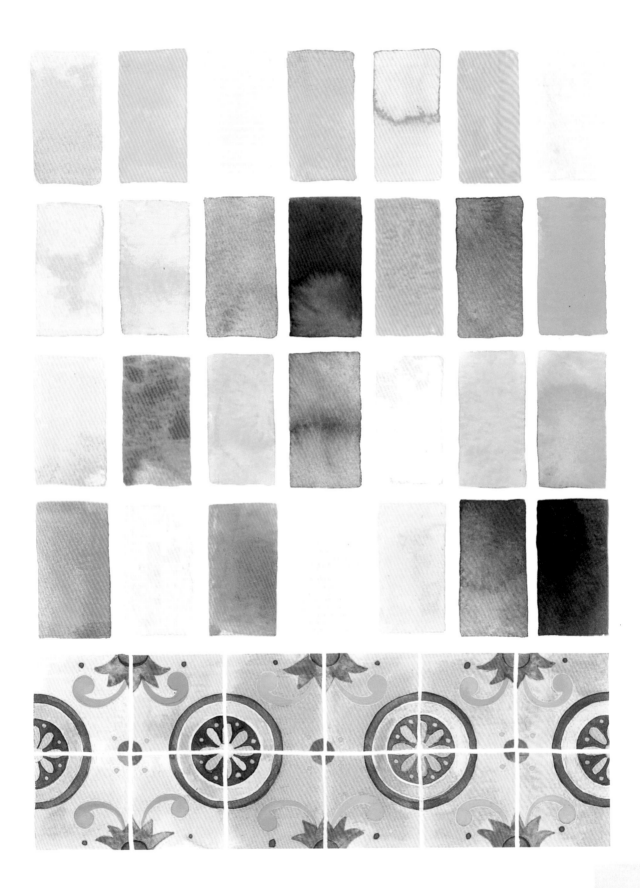

珠寶盒般的印度伊蒂默德陵色票

伊蒂默德陵 (Itmad-ud-Daulah's Tomb) 與世界文化遺產泰姬瑪哈陵 (Taj Mahal) 同樣位於印度的阿格拉市 (Agra)，伊蒂默德陵又稱為「小泰姬 (baby Taj)」，一般認為這是泰姬瑪哈陵的前身。伊蒂默德陵包含好幾座建築與花園，外部都覆蓋了漂亮的藤蔓花紋和幾何設計，是其最大的特色。下面這張照片就是拍攝其壁面裝飾的細節。

我覺得這組色票的配色非常討人喜歡，也帶給人內心的平靜，其中包含多種中性色，例如淺棕色、灰色和淡淡的水蜜桃粉色。

技巧小筆記　我擁有的塊狀水彩中，有一塊是丹尼爾史密斯的月夜黑 (Lunar Black)，它帶有顆粒紋理，讓我想起大理石的特性，所以我決定在幾種褐色中加入一點點這種黑色。這種顏料的配方中含有磁性碎屑，會使顏料微粒相斥，形成美麗的礦石紋理。本例這組色票充滿和諧的中性色調，包括黑色、棕色和土黃色等，你可以將水彩加水稀釋，或混入一點白色不透明水彩，以調出這些柔和的粉彩色。

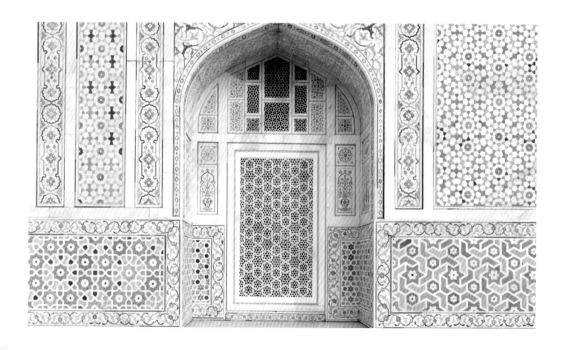

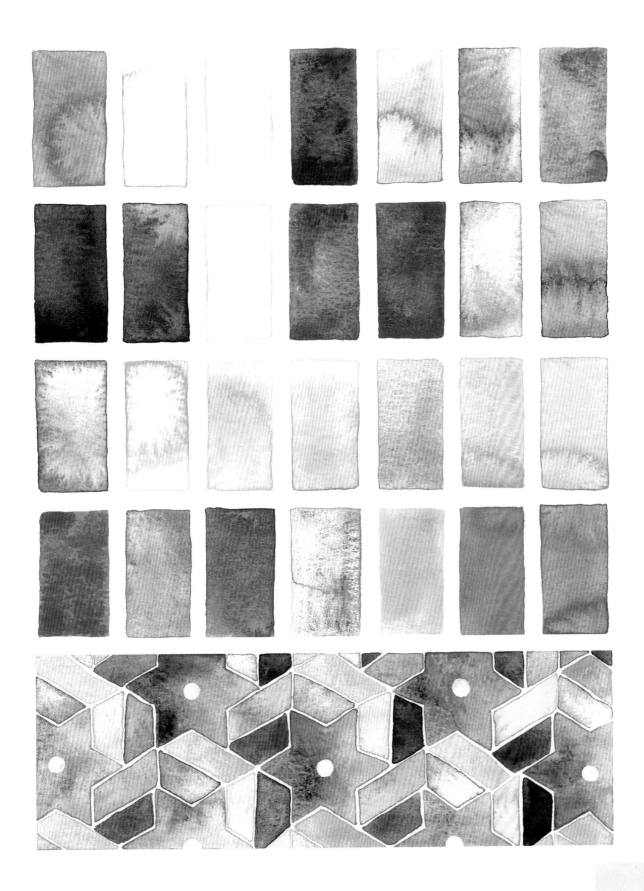

歷史悠久的中國紫禁城色票

中國北京的紫禁城是歷史上重要的宮殿建築群，其歷史超過 500 年，是中國歷代皇帝的居所，也是禮儀慶典舉行之處，目前是中國政府所在地。紫禁城是世界文化遺產，每年會有數百萬名遊客到此一遊。

當夕陽的光輝映照在這座雄偉的宮殿上時，讓我深受啟發，我開始製作各式各樣紅色的色票。我在紅色中加入不同份量的藍色，調出多種暖色調紫色與錦葵紫 (mauve)。同時，我也調製出多種不同的黃色，然後與原本的紅色混合在一起。事實上，我主要是以三原色來調配這組色票中大部份的顏色，其中的重點色是美麗的祖母綠。

這座宮殿的每個細節都與某些宗教規範和吉祥標誌有關，我仔細觀察之後就找到靈感並繪製出右頁下方這組美麗的圖樣。

技巧小筆記 我最喜歡的寶藍色基底是馬汀博士的群青 (Ultramarine)，這種藍色充滿活力，我用它和色票上其他的藍色混合。而為了創造出明亮的紅色基底，我把猩紅色 (Scarlet) 和柿色 (Persimmon) 混合，也是馬汀博士的液態水彩。我將它們與塊狀水彩混合，可創造出不同的色調。如果加一點櫻桃紅，可讓紅色偏冷一些。

這張照片中充滿各種陰影，最佳的調色方法就是加入互補色。例如為了讓紅色建築結構的陰影更明顯，同時讓磚紅色更深，只要在調好的紅色中加一點綠色即可。

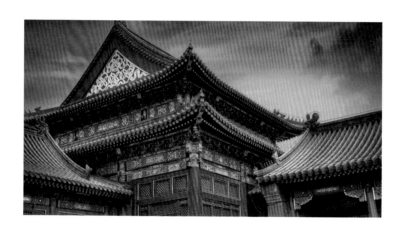

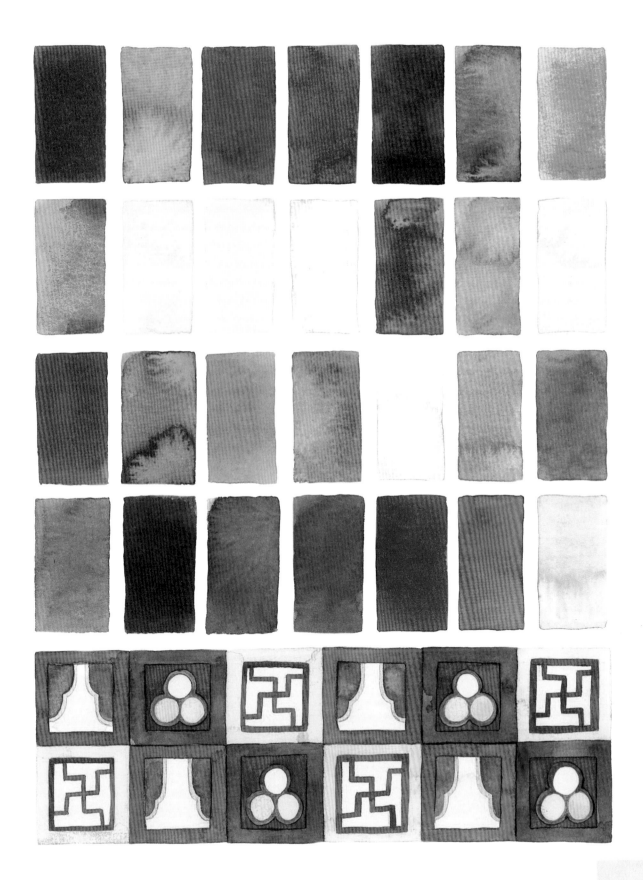

粉紅色調的摩洛哥紅土壘村色票

每年夏天，我都會與來自世界各地的女性同好一起舉辦水彩創意營，她們想要到遙遠的地方度過一個禮拜，在新的文化與新的環境中尋找靈感。今年我們選擇了摩洛哥，我想大家應該能猜到原因吧，當地這種赤陶土色就像夢一樣美！這張照片的拍攝地在摩洛哥古城艾本哈杜 (Aït Benhaddou)，沿著馬拉喀什到撒哈拉沙漠的阿特拉斯山脈，位於舊有商隊路線上的一座壘村。壯麗的粉紅色日落色調，映照在稻草與泥漿築成的自然色澤建築上。

在這張如夢似幻的沙漠影像中，溫暖的空氣彷彿觸手可及，這組色票柔美又帶著粉彩般的柔和色彩，並以不同明度和暗色調的乾燥玫瑰色 (Dusty Rose) 做為重點色。

技巧小筆記 為了調出乾燥玫瑰色，我將調好的紅色加水稀釋，然後加一點綠色，也就是紅色的互補色。你也可以試試看加入薰衣草色或褐色，會有不同的效果。

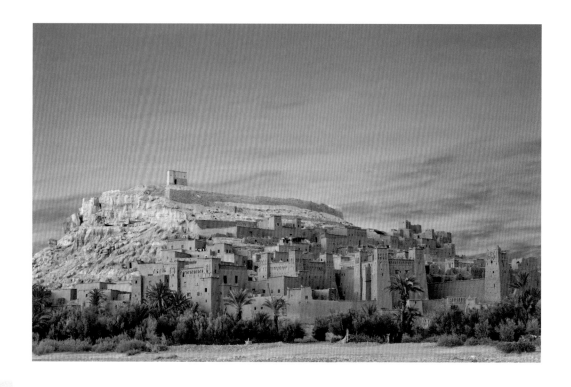

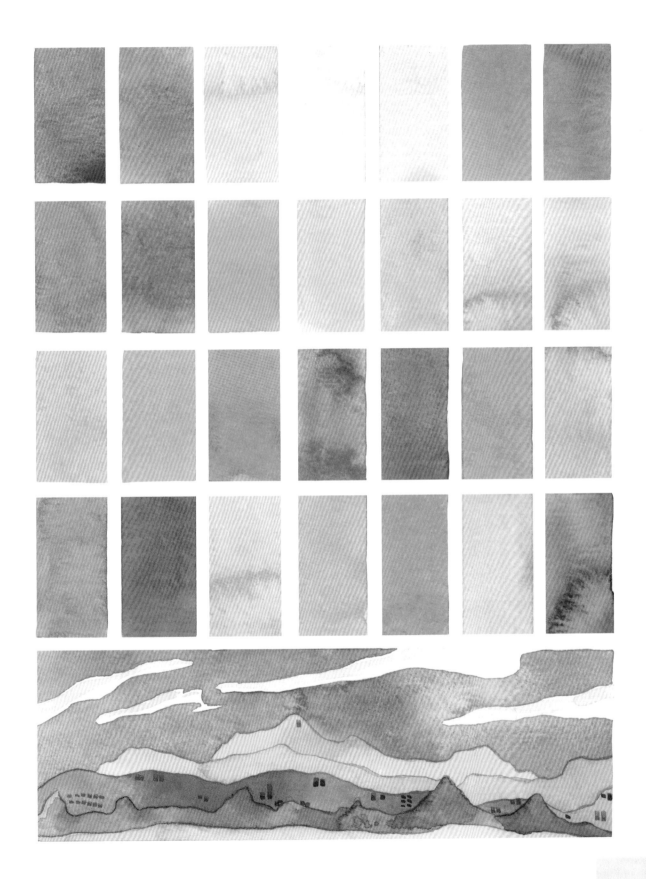

清爽明亮的加勒比海天際線色票

庫拉索島 (Curaçao) 隸屬於荷屬安地列斯群島,以美麗的粉色建築聞名。這些粉色建築的由來,據說是從前的荷蘭國王威廉一世 (King Willem I) 任命了一位荷屬安地列斯群島總督,就駐紮在庫拉索。當時的首府 (後稱為威廉斯塔德 Willemstad,簡稱為威廉城) 所有建築物都是乾淨的純白色,反射出刺眼的光芒,讓這位新總督深受偏頭痛之苦。為了改善這個問題,總督下令要居民將建築物漆上不同的顏色。直到今天,人們拜訪當地時,都會看到照片中這樣明亮繽紛但略帶柔和粉彩色調的天際線。

我從碼頭的天際線和水岸風景獲得靈感,畫下右頁這些幾何抽象圖樣,這些色彩繽紛的建築物給了我輕鬆愉快的好心情。

> **技巧小筆記** 我這幅畫的基底顏色使用了好賓的貝殼粉紅 (Shell Pink),這款管狀水彩的顏色美麗且濃郁,是一種帶點乳狀質感的柔和粉紅色。我直接將這個顏色畫在紙上,同時也將它與赤陶色 (Terracotta) 混合,用來繪製屋頂。

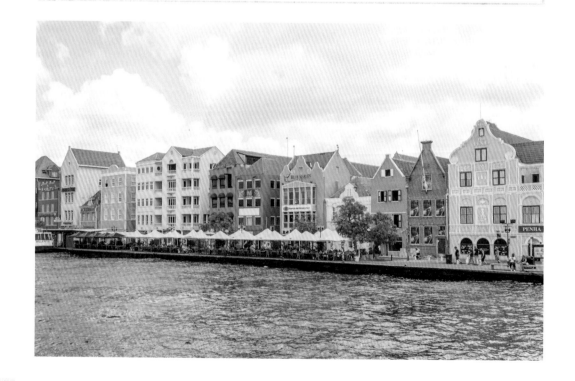

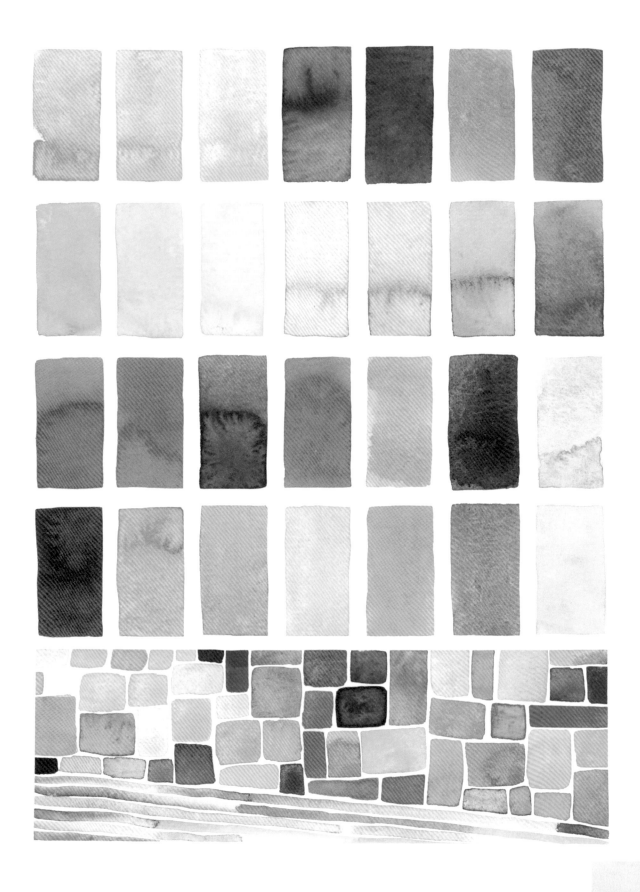

繽紛的西班牙奎爾公園色票

安東尼・高第 (Antoni Gaudí) 無疑是現代主義運動中最具知名度的加泰羅尼亞建築師。在巴塞隆納眾多值得拜訪的高第建築中，最著名的就是聖家堂 (la Sagrada Família)，其建築風格最大的特色是曲線結構和充滿生命力的造型，整棟建築呈現不對稱外觀，有豐富的裝飾和壯觀的內部裝潢。下面這張照片是拍攝高第奎爾公園 (Park Güell) 中的長凳細節，你可以看到馬賽克瓷磚的特殊風格，有各式各樣不同的形狀、顏色與大小。

我所畫的靈感收集板便是取材自長凳上不同方向的線條與不規則的馬賽克裝飾。

色彩小筆記 我所創作的靈感圖像中充滿繽紛的色彩，有許多不同的色彩變化，但主要是不同明度的黃色，例如金黃色、檸檬黃與土黃色等。瓷磚上的圖樣我也是以暖色調來描繪，這些暖色調是我對當地瓷磚設計的主要印象。

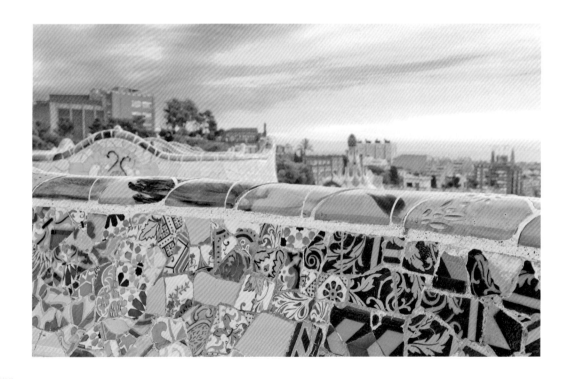

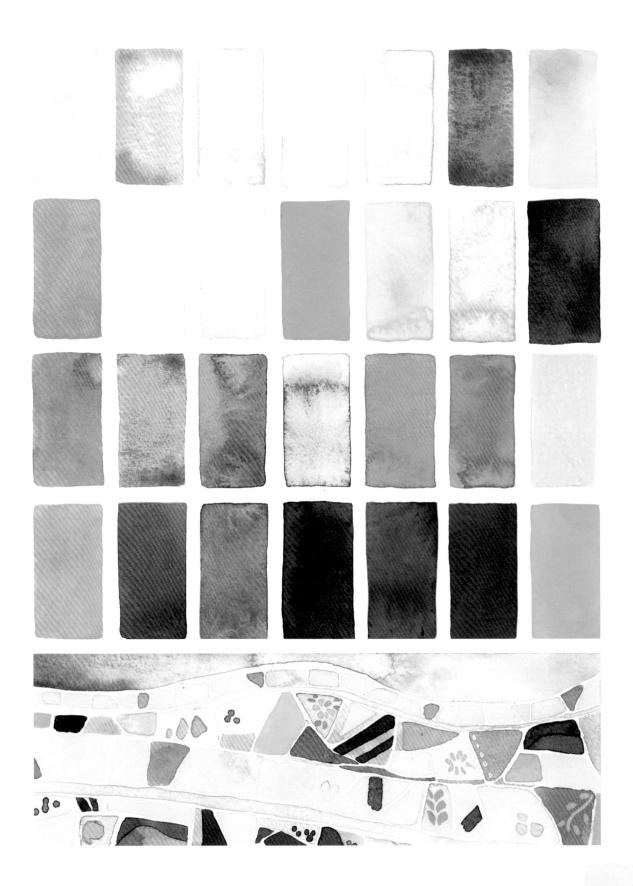

搖擺的六十年代色票

我是生於 1980 年代的孩子，常常覺得自己好像錯過了二十世紀最精彩的十年，那就是 1960 年代的文化、音樂和時尚，總讓我無比著迷！

要挑選一張圖像來代表這十年非常困難，最後我選出了下面這種老式布料作為範例，因為它的顏色明亮但帶點柔和，這組色票的配色也讓我想起那個年代的雜誌文章中，有許多令人驚艷的照片，看起來總是五彩繽紛，但是照片常常略顯褪色。

色彩小筆記　我所畫的這組色票包括帶有奶油色的亮粉紅、橄欖綠、淡紫色，還有一點薰衣草、天空藍等等。我想帶入一些「權力歸花兒（Flower power，1960 年代美國反文化活動的口號）」的意象，因此畫了花朵的圖樣。

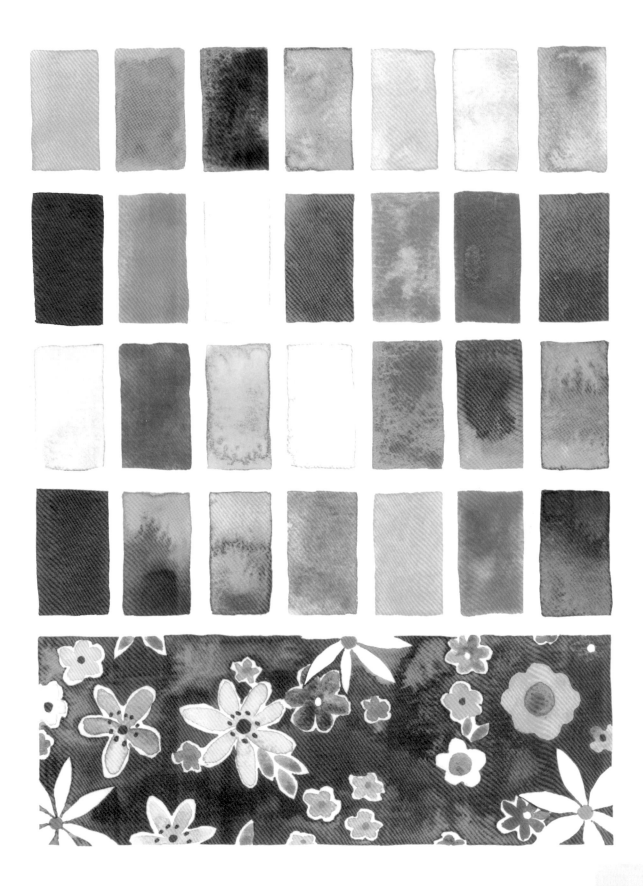

古埃及的優雅大地色色票

在我十多歲時，曾經和家人去埃及旅行，親眼見到數百個充滿象形文字與美麗繪畫的空間，深深震撼了我。那些繪畫敘述著各種故事和日常生活的場景，當時的視覺衝擊一直留在我心中。我所記得的畫面與下面這幅描繪埃及工人的畫作很相似，這幅畫是在埃及底比斯城（Thebes）的一座墳墓中發現的。埃及壁畫和大多數古老的藝術一樣，色票的配色柔和，大多使用自然色，因為當時大部分都是使用礦物顏料來繪畫。

我很喜歡這類型的色票，大地色給我優雅和經典的感覺，激發我在自己的作品中活用這類型的主題。因此我從畫中的花瓶得到靈感，以這個元素製作了簡單的構圖，並且嘗試了多種不同的大地色。

技巧小筆記 我將各種不同的棕色、土黃色、橙色和黑色混合在一起，調出基本的中性色，並在已經調好的中性色顏料中加入一點點白色不透明水彩，創造出粉彩般的柔和質感，讓粉彩色與淺中性色的顏料變得更加不透明。此外，在一些不太顯眼的細節處，我也使用了一些綠色和藍色。

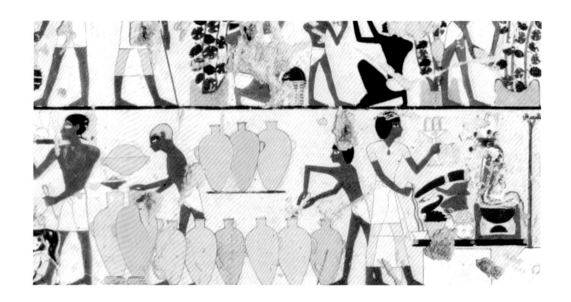

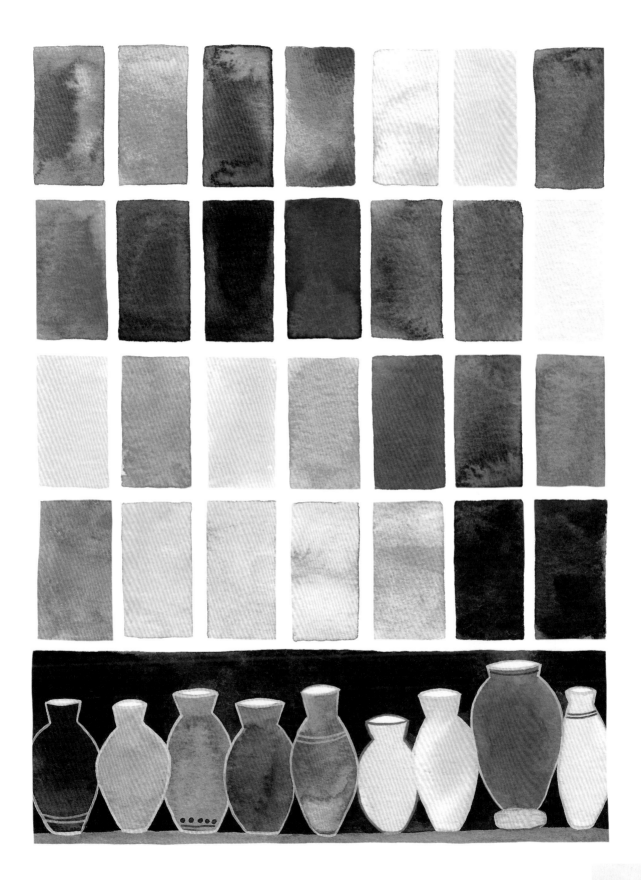

神秘的叢林色票

叢林給我的感覺是蒼翠繁茂、悶熱潮濕，色彩主要為綠色。這組色票我是將不同層次的暖色調綠色層層堆疊，從苔蘚色系的暗綠色到稍微深一點的灰綠色皆有。

這張叢林的照片給了我靈感，因此畫出這幅迷你風景畫。畫面中有厚厚的一層又一層堆疊的植物，加上霧濛濛的天空。綠色從遠處往畫面前方逐漸變得明亮，並漸漸轉變為帶黃色調的綠色。

色彩小筆記 為了調出暖色調的綠色，我建議在綠色混色中加入各種不同的黃色，也可以加入土黃色。加入土黃色會使亮綠色的飽和度下降，因為土黃色的底色帶點橙色，會讓調配好的顏色看起來更有生命力，同時也更貼近大自然中的色彩。

如果要讓綠色加深，你可以加入一些靛藍色或少量的紅色，也就是綠色的互補色。這可以降低綠色的鮮明度，而不需要添加黑色或棕色的水彩顏料。

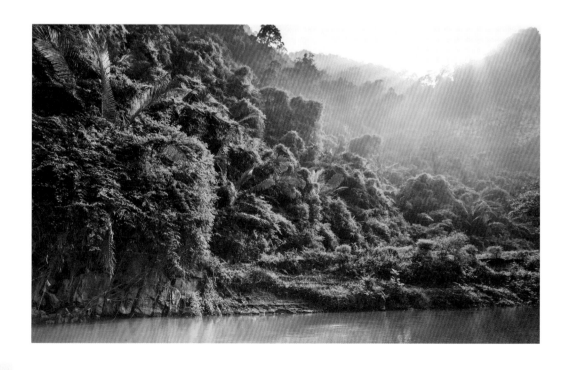

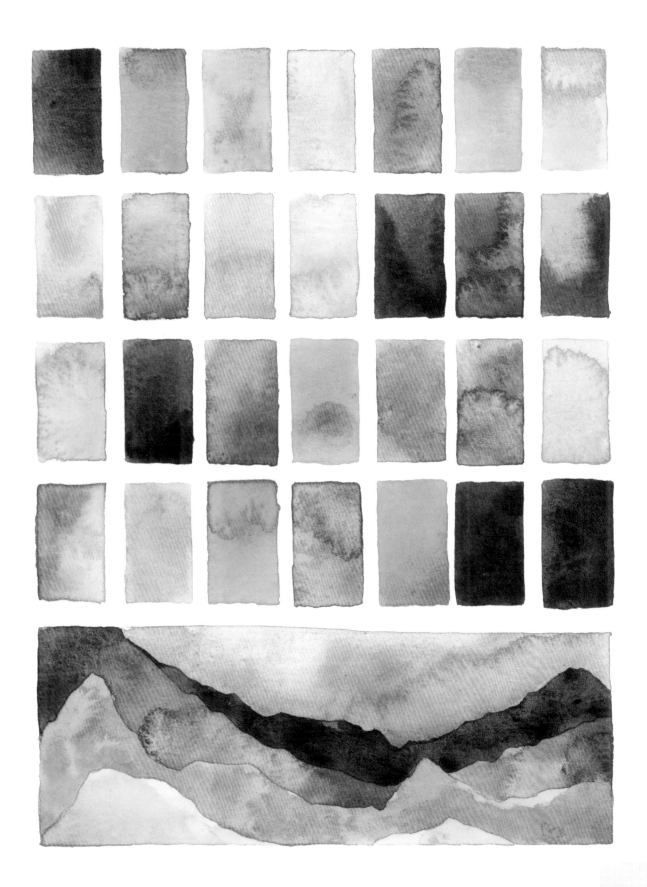

風光明媚的熱帶天堂色票

下圖這幅美麗的景色，位於墨西哥坎昆 (Cancun) 的瑪雅海岸 (Mayan Riviera)，我曾在此度過整個童年時光，我總是很自豪地說這裡是我的家鄉。在我旅行過的任何地方，我從未見過像加勒比海這麼清澈的海水。

我前面將坎昆的色票稱為霓虹粉彩，在我看來這個說法完全正確！寧靜的碧綠水色與潔白的沙灘和亮綠色的棕櫚樹完美融合，我覺得這裡的確是地球上的天堂。從藍色到土耳其藍，從綠色到黃綠色，都是相似色配色法的絕佳範例。

技巧小筆記　為了製作這個範例需要的明亮土耳其藍，我使用馬汀博士的杜松綠 (Juniper Green) 和冰藍色 (Ice Blue) 作為基底，然後與塊狀水彩中各種不同的藍色水彩混合，調配出海洋與天空的顏色。至於沙子的顏色，我是將白色不透明水彩和一點點黃色、水蜜桃色混合，你也可以加點棕色，用來畫潮濕沙子中較深的顏色。

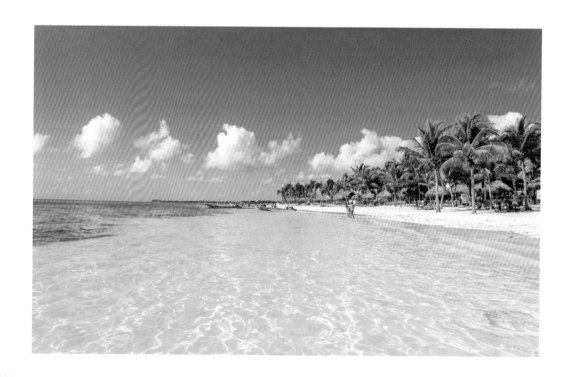

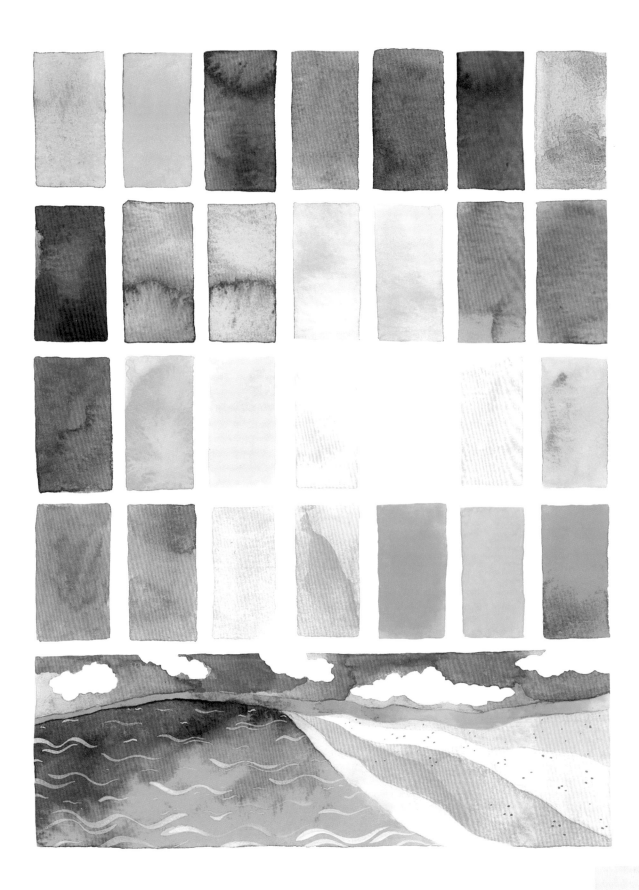

壯麗的峽谷色票

亞利桑那州 (Arizona) 的羚羊峽谷 (Antelope Canyon) 是美國遊客最多的景點之一，原因是顯而易見的。這座雄偉的峽谷充滿著明亮的暖色調與砂岩紋理，看上去閃閃發光，砂岩充滿活力的橙色與天空的藍色正好是完美的互補色。

我畫在靈感收集板上的這幅抽象畫，靈感是來自開敞的峽谷紋路，看起來幾乎就像是通往新領域的大門。我希望未來能以同樣的概念為基礎，並且以這張抽象畫為靈感，進一步發展成更大型的繪畫作品。

色彩小筆記　這個範例使用了範圍很廣的暖色調，我依照相似色法則，從紫羅蘭色開始，繞著色環挑選合適的顏色，到黃橙色為止。整組深邃美麗的暖色調配色包含勃艮地紅 (Burgundy)、磚紅色 (Brick Red)、鐵鏽橘 (Rusty Orange) 等，還有多種中性色，例如黏土色 (Clay)、土黃色等。我特別喜歡溫莎牛頓的錦葵紫 (Mauve)，或是在塊狀水彩的紫色、紅色和橙色中混入一些馬汀博士的柿色 (Persimmon)。

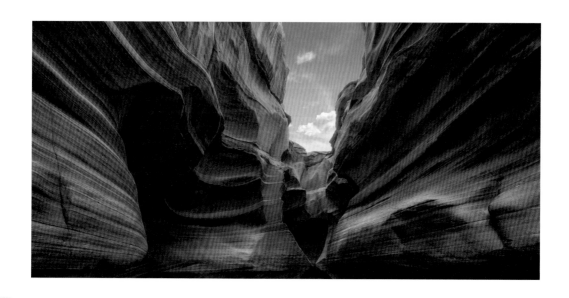

海底狂想曲色票

如果你曾在神奇的珊瑚礁上方浮潛或深潛，你應該會感覺自己漂浮在另一個星球上，珊瑚礁與魚群的自然飽和色彩，加上新奇有趣的圖樣，看了就讓人充滿創作靈感。

我在這個靈感收集板上，運用**濕中濕 (wet on wet)** 的水彩技法，畫下明亮的藍色與一些珊瑚礁的繽紛色彩，趁著水彩顏料還濕潤的時候撒上一些鹽，可以創造有趣的紋理，這些紋理讓我想起我在珊瑚礁中發現的各種奇特形狀。

色彩小筆記　這組色票充滿活力又大膽，且帶有螢光效果，既然要做鮮豔的配色，我馬上想到馬汀博士的液態水彩可以達到這種效果。這組色票中包含了馬汀博士的土耳其藍 (Turquoise Blue)、特藍 (Ultra Blue)、柿色 (Persimmon)，以及我最喜歡的杜松綠 (Juniper Green)。

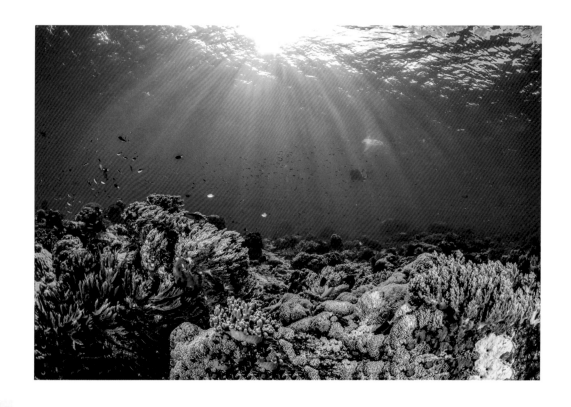

109

連綿的沙丘色票

我很喜歡搜尋中東沙漠的攝影作品來當作風景畫的靈感來源，在每座沙丘，當風吹過沙子所製造出的紋理、高低落差、層次，以及沙子飛舞的方式，總是讓我目眩神迷！

沙漠中的沙丘雖然不會有太多的顏色變化，但是當明亮的陽光照射在每一座沙丘上，就會在陰影與亮部之間創造出豐富的顏色變化。

這個範例我是用史明克的塊狀水彩系列來製作色票，我試著用橙色和藍色調配出各種顏色，我很享受這個過程。我也添加了一些我很喜歡的溫莎牛頓黃赭色，以調出沙丘所呈現的各種顏色層次。

> **技巧小筆記**　在這個範例中，沙丘是暖色調的中性色，以土黃色和橙色底色組成。為了降低橙色的飽和度，讓它更偏向中性色相，只要在混色時增加一點點藍色。在本書中，我們已經看過無數次「加入互補色」來調色、使色彩和諧的技巧。本例是使用雙重互補色，首先是加入互補色來降低橙色的飽和度，創造陰影與充滿生命力的顏色；其次，藍色的天空與赭橙色的沙丘本身也是互補色的配色。

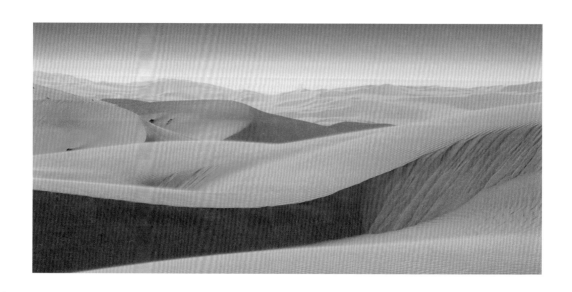

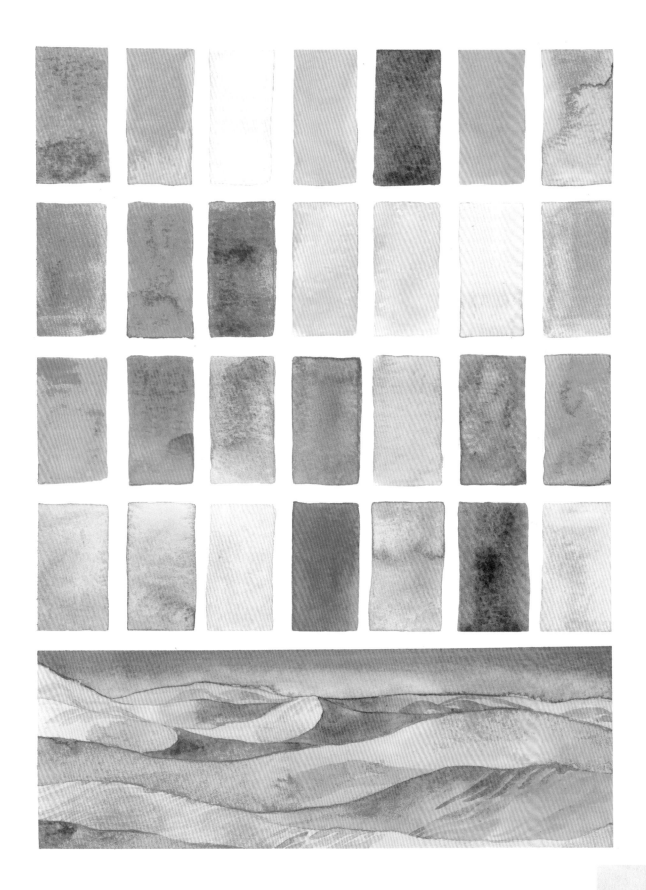

寧靜的阿爾卑斯山色票

如果要你在腦中想像寧靜和平的風景，你應該會想到像下面這種湖光山色的美景吧？
這張照片來自瑞士阿爾卑斯山白雪皚皚的山區，這個景象讓我想到清爽乾淨的空氣。
我畫出了這組美麗的冷色調色票，大部分是使用清爽的藍色與綠色，加上一些暖色調
的綠色，以重現陽光灑落在綠色原野的景緻。

冷色調的色彩讓人感覺清新開闊，這個圖像之所以讓人覺得賞心悅目，其實就是因為
採取大量相似色的配色技法，使畫面看起來既和諧又令人愉悅。

色彩小筆記　藍色是這幅畫的主色，包括海軍藍（Navy）、普魯士藍（Prussian）
和天空藍（Sky Blue）等。綠色則是三間色，是用來與山脈的中性色搭配。我很
愛用塊狀水彩組合中的天藍色（Cerulean Blue）、靛藍色（Indigo）和土耳其藍
（Turquoise）。不過要注意一點，塊狀水彩盒中的藍色色塊看起來會比較暗，建議
在繪畫之前，先將顏料沾水並在紙上試色，以便確認顏色。

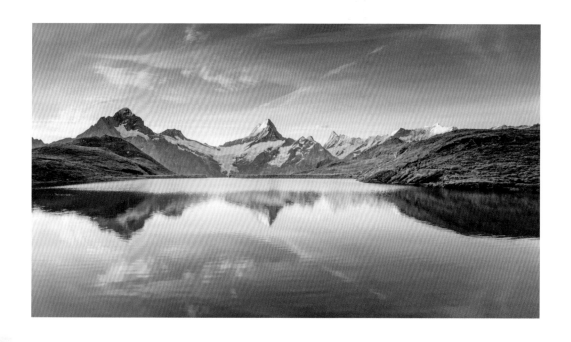

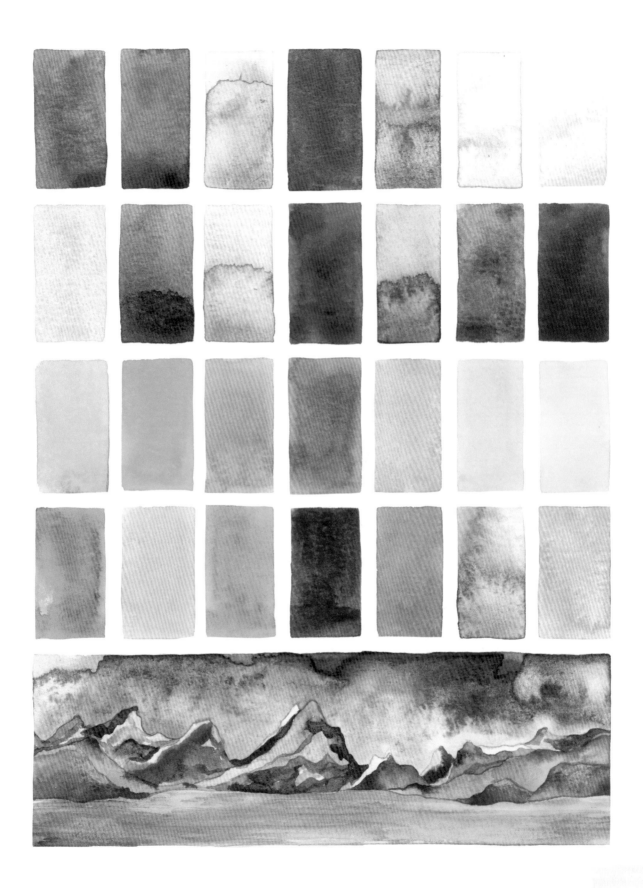

魯冰花盛放的紫色原野色票

照片中是開滿了紫色魯冰花（Lupine）的寧靜草原，看起來令人心曠神怡，其中運用了不同的配色技法。這組色票中我盡情地使用了多種紫色，包括申內利爾的二氧化紫（Dioxazine Purple）、好賓的薰衣草色（Lavender），還有馬汀博士水彩的桃花心木色（Mahogany）、紫羅蘭色（Violet）等。

色彩小筆記　本例幾乎只使用單一色調的配色，並且是以紫羅蘭色（Violet）為主。由於紫色與紫丁香（Lilac）的暖色調與明度變化繁多，在此我是鎖定幾種紫色來做變化，包括：薰衣草色、紫羅蘭色、洋紅、錦葵紫（Mauve）、紫丁香、粉彩粉紅和紫紅色（Fuchsia）等。這組色票運用了相似色的配色方法，也就是洋紅和藍紫色，各種不同的紫色色調，在色環上與紫羅蘭色都是相鄰的顏色。此外，由於這片田野是帶著黃色調的土黃色，與紫色魯冰花形成了對比（紫色和黃色在色環上相對），所以這組色票同時也活用了一些互補色的配色技法。

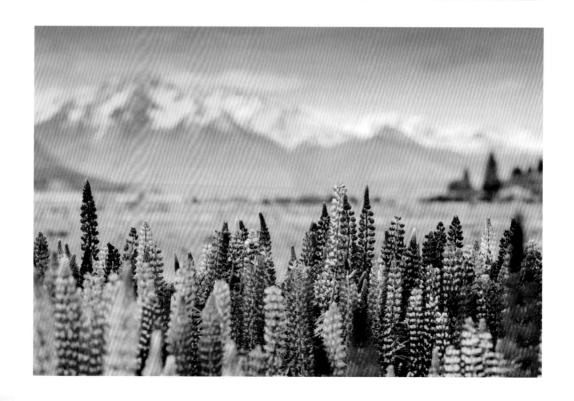

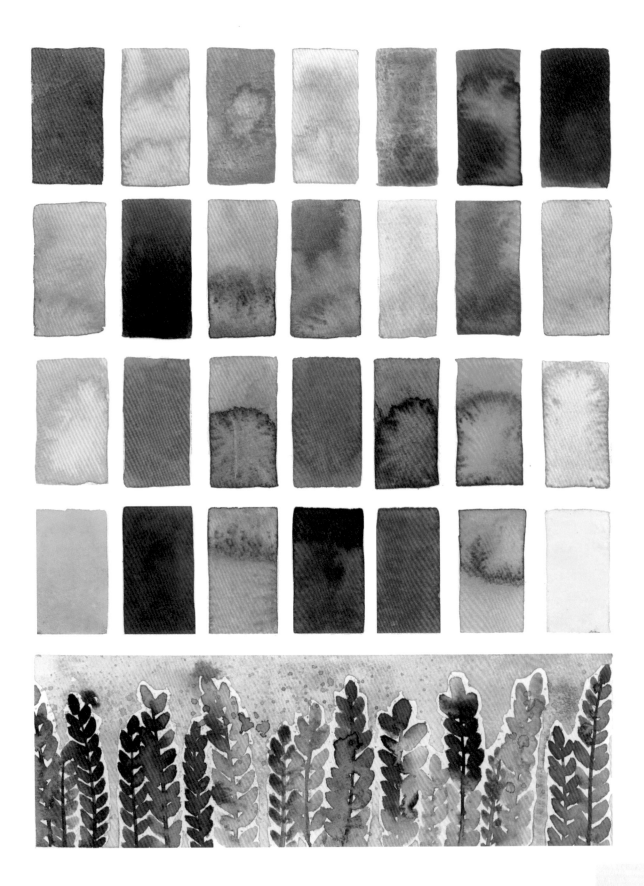

色彩繽紛的多肉植物色票

多肉植物會將水份儲存在根和葉子裡，所以外觀看起來厚實、渾圓，也因此多肉植物可以在乾旱的氣候中生存。多肉植物是很容易照顧的室內植物，下圖中我使用了各式各樣的綠色，包含充滿活力的草綠色（Grass Green）、柔和的灰綠色（Sage）、翠綠色（Jade）、萊姆綠（Lime Green）和黃瓜綠（Pickle Green），每一片葉子的尖端都帶有些許的紫紅色互補色，在某些情況中，還帶有些微的橙色漸變色。

我非常喜歡運用塊狀水彩組合中的各種綠色來實驗這類型的配色方法，請記住，綠色的塊狀水彩放在盒中的時候看起來會比較暗，因此在開始畫之前要先在紙上試色。

色彩小筆記　多肉植物的形狀有許多不同的變化，且其中包含的綠色種類非常多。請留意，多肉植物的配色一般來說是以補色分割配色法為主，從綠色色相開始分支變化。在尋找配色時，建議先選出一個主要的顏色（本例是綠色），找到其互補色（本例為紅色），然後即可運用互補色在色環上找出相鄰的兩色（橙色和暖紫色）。

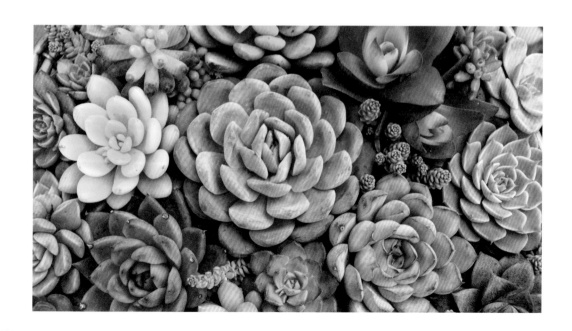

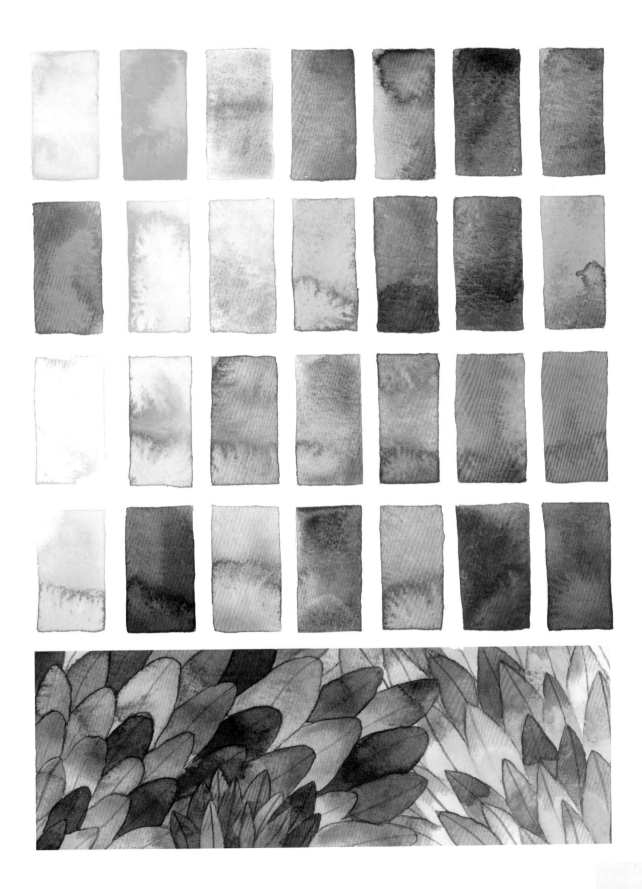

鄉村農場小屋色票

照片中這種暖色調的花藝作品，搭配橙色漿果、綠色葉子和使人感到愉快的向日葵，是感恩節這類秋季場景的絕佳焦點。中性色的木質背景和南瓜做的花瓶，讓鄉村氣息更濃厚。這個完美的暖色調色票給人舒適和友善的感受，讓我想起歡樂的聚會場合。

我發現在觀察顏色時，如果能深入描述自己的感受，將會很有幫助，並且能獲得更有深度的看法。配色背後有許多理論，但是都與人的情感緊密相連。調色是非常直觀的過程，因此，建議多察覺並連結每種色彩帶給自己的感受，例如實際描述自己對色彩產生的情感，應該能讓你的配色更有生氣與活力。

色彩小筆記　這個圖像讓人覺得愉悅，是因為營造了溫暖的感覺，同時也因為這是完美的相似色配色。這組色票中的橘紅色、橙色、金黃色、檸檬黃和綠色色相，都與下方木架的中性色紋理相互搭配。

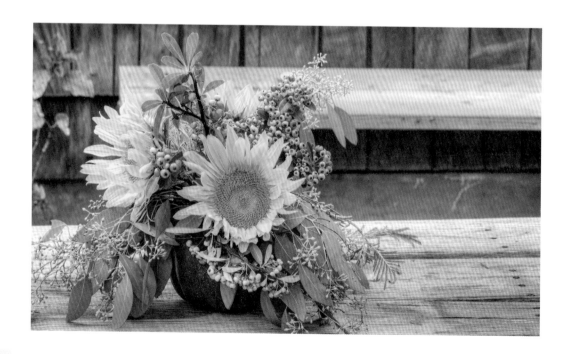

亮色系的熱帶花卉色票

花燭的英文稱為「Laceleaf」，中文又名「火鶴花」，花序旁的葉片是開放的心型圖案，象徵著熱情與坦誠，色彩艷麗，極富異國情調，葉片上的紋理會帶有明亮的光澤。

照片中美麗的火鶴花顏色鮮明，帶有些許柔和的粉彩色，並與整體的自然飽和度相互搭配。這組色票整體來說偏向暖色調，充滿了熱帶氣氛，色彩也變化多端，包括閃耀的日落橙色（Sunset Orange）、冰沙粉紅色（Sorbet Pink）、蜜桃色（Peach），此外還有柔和的蜥蜴綠（Lizard Green）和明亮的金絲雀黃（Canary Yellow）。

技巧小筆記 本例我使用馬汀博士的柿色（Persimmon）作為亮橙色的基底，加入大量的水稀釋，再混入一些黃色，調成冰沙質感的蜜桃粉紅色。我也將一些洋紅色（Magenta）和樹綠色（Sap Green）加到祖母綠（Emerald Green）中混合調色。

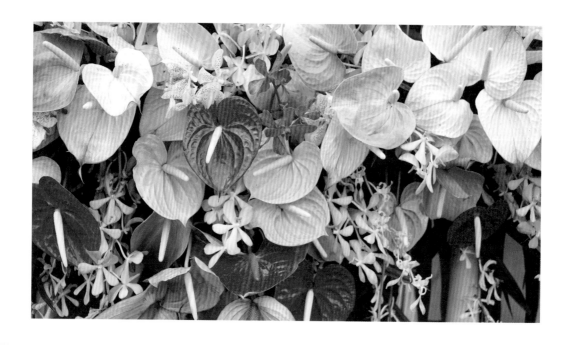

柔和浪漫的玫瑰花束色票

照片中這束柔美浪漫的玫瑰花束，充滿柔和的粉紅色和淡綠色，讓人想起甜美與童真的心情。一般來說，要調出這種低飽和度的色彩，要將顏色稀釋以獲得較淺的明度。其中少數較深的顏色，實際上採用的基底顏色和色票仍和其他顏色一樣，但是加入的水量比較少，這樣就能使水彩顏料更不透明，並能產生較深的暗色調。

這組色票主要為冷色調，其中的乾燥玫瑰色與灰綠色顯得浪漫、柔和與甜美，我加上一些暖色調的綠色、中性色，並且以大量的水調和。我刻意讓這組色票偏向冷色調，雖然粉紅色是用紅色加水稀釋，但是底色比較偏向冷色調，就能讓它更接近紫羅蘭色而非橙色。主要的綠色為灰綠色，我也讓它更偏向藍色而非黃色。

> **技巧小筆記**　為了調配出美麗的乾燥粉紅色，我將加水稀釋後的歌劇粉紅 (Opera Pink) 混合一些綠色，你也可以增加一些紫羅蘭色 (violet)，讓顏色更偏向冷色調。

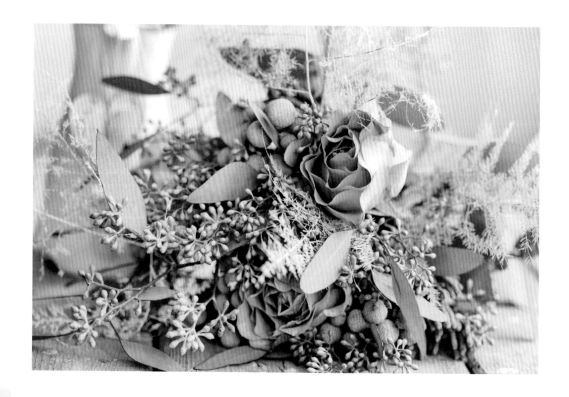

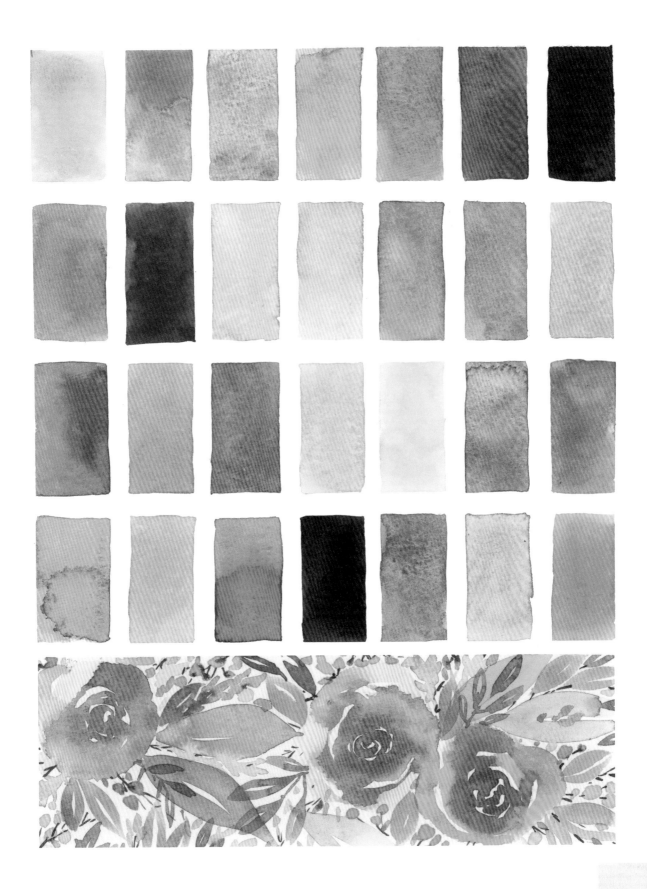

濃豔的酒紅色花卉色票

這個花藝作品以牡丹、海神花 (Protea)、玫瑰和綠色的葉子組成，我認為這是個很棒的色票練習。花束主要的顏色為紫紅色，但是仍然有許多顏色值得觀察與描繪，包括錦葵紫 (Mauve)、寶石紅 (Ruby Wine)、磚紅色 (Brick)、褐紅色 (Maroon)、洋紅色 (Magenta)、甜菜紅 (Beet Red)、勃艮第紅 (Burgundy) 和莓紅色 (Berry) 等，這些只是其中一部份的名稱，用來描述這幅圖像中變化萬千的紫羅蘭色、紅色與粉紅色。

我們再一次看到互補色完美地結合，形成美麗的作品，在這個花藝作品中，深綠色的葉子與深紅色形成完美的對比，並以少量略帶中性色的暖色調水蜜桃色作為重點色，同時也使畫面中較暗的區域變得明亮。

色彩小筆記　馬汀博士的桃花心木色 (Mahogany) 一直是我最喜歡的基底色，可以利用它調出深紅色與紫羅蘭色。我將桃花心木色與茜草紅 (Crimson Red) 混合，可創造出冷色調的深紅色，整組色票是透過調配水量而產生出深淺不同的明度變化。

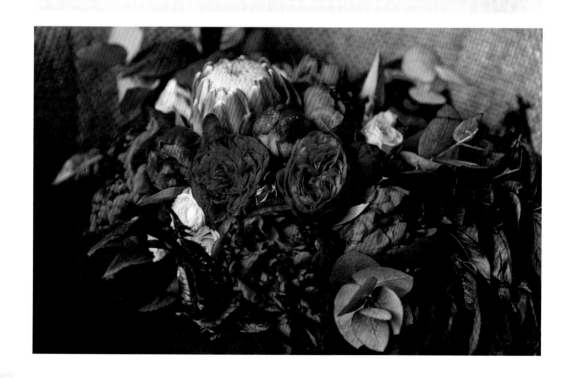

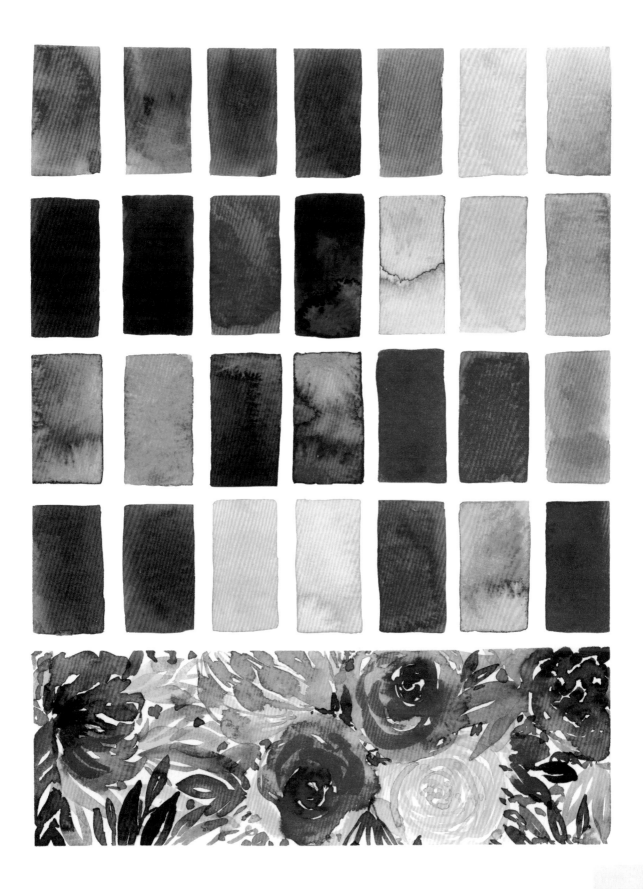

水果與靜物色票

下圖是靜物攝影的經典範例，以起士、堅果、水果和葡萄酒組成，光線與陰影的構圖與對比使這個畫面變得豐富，也讓這組色票變得非常有趣。

在我的靈感收集板上，有時候我只是想試試看將顏色搭配在一起會是什麼感覺，本例就是這樣。所以我依照漸層的順序畫出彩色的條紋，先從綠色開始，轉變成紅色系，再轉變為偏紅色的咖啡色系，接著是相似色中的橙色和黃色，最後變成暖色調的綠色。

技巧小筆記　通常要以水彩描繪陰影時，最好的方法是在每一種顏色之中加入一些互補色。在這組色票中，你可以用苔蘚綠（Moss Green）、軍綠色（Army Green）和松綠色（Pine Green）的暗色調製作成類似背景的色相，也就是同時反射在水壺中的色相。運用這些綠色，也能幫助你調出用來繪製蘋果的紅色系陰影色調。我要再次提到互補色配色法，因為這是混色中非常重要的工具。要了解互補色如何相互搭配並創造出對比，同時認識如何用互補色調配出新的顏色，這一點至關重要。

起士中的陰影也是活用了同樣的技巧，要使明亮的黃色降低飽和度，可加入少量的紫色並測試看看，直到陰影顏色的感覺對了。對橘黃色區域來說，陰影的紫羅蘭色需要用藍紫色調配，而不是暖色調的那種紫色。在繪畫時，如果你能將色環牢牢地記在腦中，這些步驟就能變得更輕鬆，只要憑著直覺去做就好。

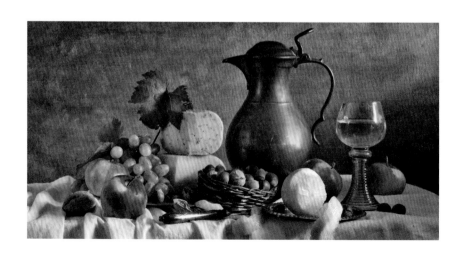

豐收瓜果色票

當我們想到秋天，通常會想到落葉、香料和南瓜，就像照片裡這樣。濃厚溫暖的色票暗喻著秋天的豐收，代表著豐盛與聚集。

繪製靜物攝影是很有趣的，因為光線與陰影之間的對比度是測試顏色變化的好方法，在這組色票中，相似色配色迷人又溫暖，同時以綠色作為紅色的互補色來創造對比，也就是運用了色環上相對的顏色。

這組色票中的相似色配色包括了錦葵紫（Mauve）、磚紅色（Brick）、深紅色（Deep Red）、橘紅色（Red-Orange）、橙色等，最明亮的部份則使用了黃色。木桌和胡桃南瓜（butternut squash，又名奶油南瓜）的中性色也形成了相似色配色，因此不會破壞整體配色的協調感。我在製作這些色票時，覺得既有趣又放鬆，我很喜歡用紅色與黃色來做實驗，看看暗色調會出現什麼變化。如果加入一些土黃色來降低自然飽和度，應該也很不錯，可以創造出大地色系，讓作品充滿季節感。

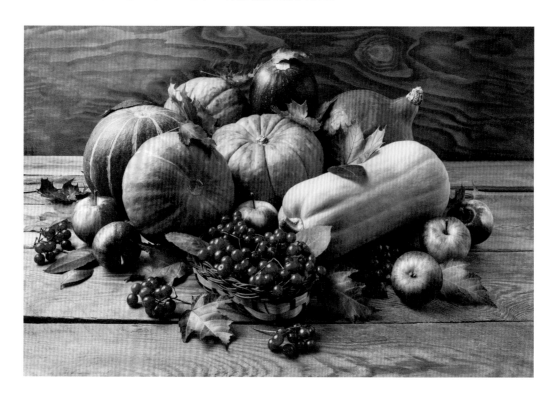

單色系紫水晶色票

這組色票是本書中唯一百分之百採用單色調的色票。我很希望能分享這個色票範例，因為水彩與其帶有透明感的美麗總是讓我驚豔不已，正好適合表現透明美麗的水晶。這整組色票我只用了單一顏色來調配，加上不同的水量，就創造出各種不同的明度。

在我個人的藝術作品中，我就經常以水晶和寶石為描繪主題，因此我很開心能跟大家分享這些技巧，包括寶石內部光線的反射和折射，還有它們如何形成不規則碎片形的設計和紋理。

技巧小筆記　本例我先調配出完美的紫色基底色，然後加入不同的水量，以調配出各種透明度。混色的時候，我喜歡使用幾種不同的水彩顏料類型與品牌，我認為這樣的效果更好，可製作出獨一無二、充滿生命力的色相。為了調出紫色底色，我在我的塊狀水彩組合中混合了馬汀博士的紫色與一些史明克的鈷紫色（Cobalt Violet Hue），還加了一點丹尼爾史密斯絕佳的管狀水彩顏料，這個顏色稱為紫水晶（Amethyst Genuine），這類水彩顏料非常特殊，內含礦石微粒，並帶有實際研磨過的寶石碎片，用這種顏料畫紫水晶真是太適合了！不過也請大家記得，你並不需要使用和我一模一樣的水彩顏料，我只是想分享我混色的過程，藉此說明要找到對的色相與紋理過程有多複雜。事實上，我很少只用管狀或塊狀水彩中的單一顏色。

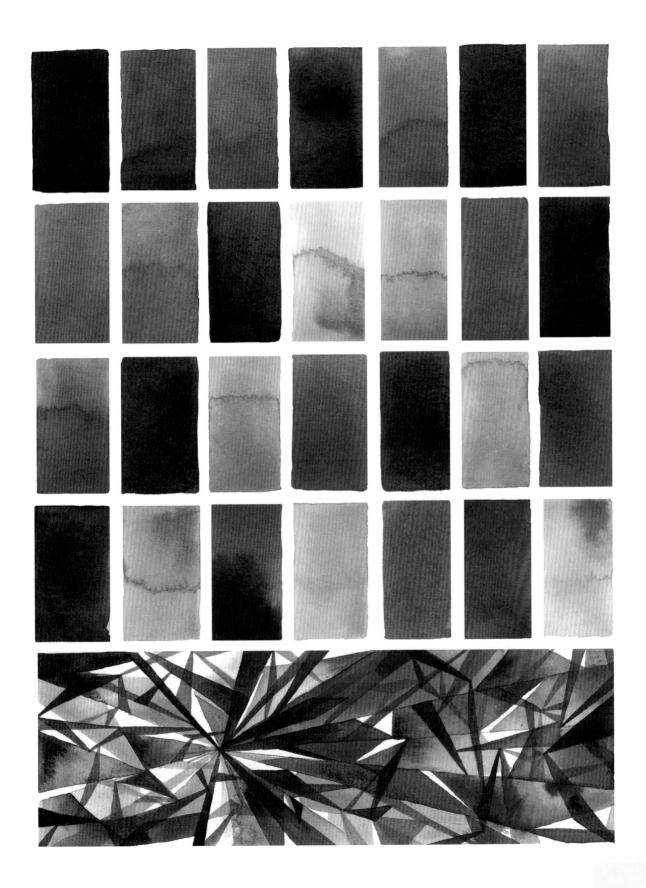

溫暖中性色茶晶色票

我在製作這組色票時感覺非常自在,因為我原本就偏愛暗色系大地色的色調,同時還搭配明亮的珠寶色調來描繪寶石的亮部。我想這應該是本書中顏色最深的色票了吧!我在這個範例中使用了各式各樣的黑色水彩,包括手工製作的克雷默顏料 (Kremer Pigments) 出品的炭黑色 (Furnace Black),這個顏色有稍微偏向冷色調。我同時還用了許多好賓的象牙黑 (Ivory Black) 和焦赭色 (Burnt Umber),再加上一些史明克塊狀水彩中的棕色和土黃色,以及好賓的亮橙色 (Brilliant Orange)。

畫完色票後,我覺得必須在靈感收集板上畫一些漂浮的水晶,向這張美麗的茶晶攝影作品致敬。仔細觀察照片中三個較大的水晶,每一個都帶有一種石英晶體配色主題,大部分的配色以黑色為主,但是最左邊的水晶帶有淡淡的焦赭色與棕色、置中的水晶帶有一點土黃色、右邊的水晶配色則帶點亮橙色,產生更高的對比色。我經常從礦物中尋找創作靈感,如果我要以這幅圖像為靈感,重新繪製大型的繪畫作品,我應該會加上金箔,做出充滿戲劇效果的潤飾吧!

色彩小筆記 我非常喜歡這組色票中各種溫暖中性色的變化。本書中也有提過其他中性色色票,但那些都是比較柔和的中性色,並以米白色為中心。這組色票則使用更多的黑色與深棕色,類似單色調色票,因為黑色與深棕色常常會混在一起,不過除此之外,這組色票也使用各種不同的暖色調橙色、橘黃色和土黃色等作為輔助。

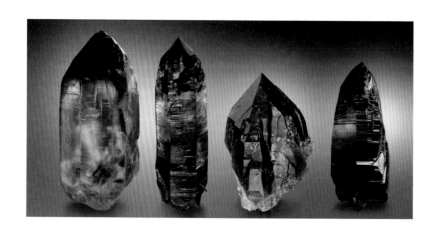

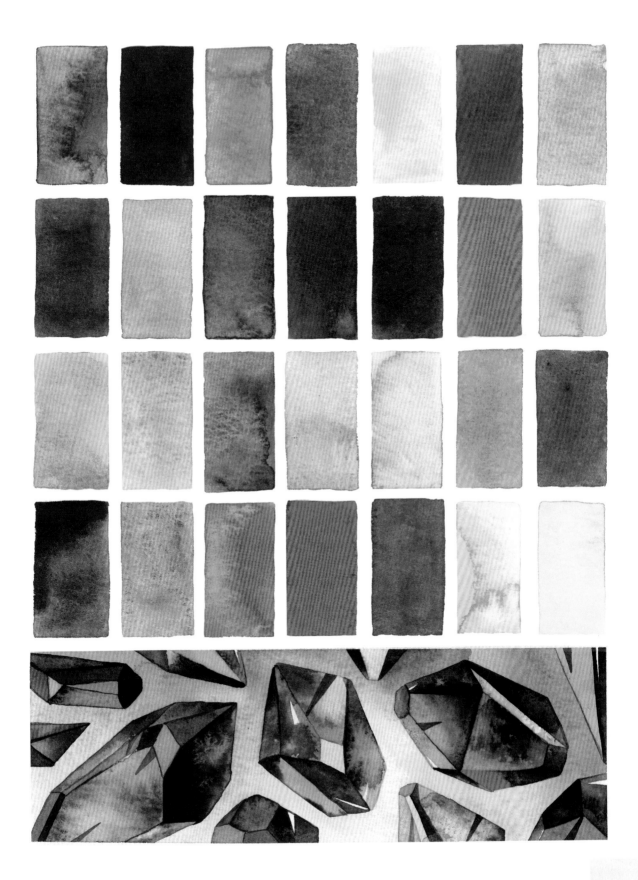

暖色調的橘瑪瑙色票

本例這種相似色的配色非常賞心悅目，讓人看起來會感到很舒服，因為配色時是使用色環上位於同一側的顏色。這種配色方法通常使用一個原色，搭配三間色與再間色；而本例中使用了黃色、橘黃色、橙色和橘紅色等，還有介於這些顏色間的所有顏色。這塊瑪瑙中帶有一抹淡藍色，正好是橙色的互補色，我使用它作為小小的重點色。

我在靈感收集板上重現了照片中的圖形，就以這組暖色調色票與令人驚艷的瑪瑙剖面作為靈感來源。我繪製了瑪瑙內部的圓形圖案，加上尖端的頂部，並且畫下各種寬度不同的年輪紋路，一層接著一層。如果你用水彩來畫，請記住要等每一層乾燥之後，再繼續畫下一層。

色彩小筆記　好賓有一些出色的管狀水彩顏料，包含了豔粉色 (Brilliant)、可描繪小區塊粉色細節的貝殼粉紅 (Shell Pink) 以及藤黃色 (Permanent Yellow)。我也在塊狀水彩上擠了一些馬汀博士的柿色 (Persimmon)，然後加到一些黃色的混色中，以調出各式各樣的橙色。馬汀博士的液態水彩顏料非常鮮艷，使用時要特別小心。

和諧美麗的膚色色票

第一眼看到這張照片時，你可能只會看到四種不同的膚色，但如果你靠近一點觀察，會發現從基本的膚色到玫瑰色的腮紅、嘴唇的顏色、雀斑、斑點、頭髮、眉毛……等顏色各有不同。

這組中性色色票使用暖色調的底色，再加上其他顏色，包括土黃色、橙色和奶油色。有件事你知道後或許會感到驚訝，那就是我在調配這組色票時，其實是用橙色和藍色暗色調來混合，因為藍色是橙色的互補色，這是創造柔和的暖色調中性色的好方法。至於底色的部分，我加了各式各樣的棕色，然後與米色混合，製作出適合白皙膚色的顏色。你可以用紅色與綠色混合，以創造出更深的膚色。

我從這張照片得到靈感後，畫出了像是風景畫的圖像，其實是受到皮膚紋理特寫照片的啟發。這組色票看起來如此和諧，看到所有顏色搭配在一起讓我感到非常放鬆。

技巧小筆記 描繪膚色時，史明克的深膚色 (Jaune Brilliant Dark) 與那不勒斯黃 (Naples Yellow) 是絕佳選擇，我常用來製作乳狀的基底膚色。這兩種塊狀水彩都是不透明的，帶有白色的成分，因此能以中性、暖色調的方式讓水彩顏料變亮，效果非常好。我調色時，是拿一個空白的全新調色板，隨興地混合水彩顏料，加入少量的單一色調來調出另一種顏色，依此類推，再加入少量的顏色來調出下一個顏色。舉例來說，若要調出臉頰的玫瑰色，我會在膚色的底色中混入一點點紅色和水。

柔亮光澤的髮色色票

這些髮色與紋理的組合也是整體使用暖色調與中性色的色票，如果你曾經將頭髮染成金色，或是天生擁有金色的頭髮，你或許可以在真實生活中實驗互補色的配色理論。例如將紫羅蘭色的洗髮乳和染髮劑用於漂白後或金色的頭髮上，就可以消除黃銅色，特別是髮色為淡金色的人，效果更明顯。本例我就是用這個方法創造出金髮色票！

這些頭髮照片給了我靈感，因此我在靈感收集板上用細小的筆刷畫出長線，這些長線就代表了我所擷取到的每一種髮色。

技巧小筆記　調配髮色的混色過程有點類似製作膚色色票（請參考 136 頁），但是我稍微增加了一些顏色。在黃色與棕色的乳白色基底上，只要加上不等量的黑色，即可調出棕色系髮色；如果要畫紅髮，只要加入更多紅色或橙色即可。

調色模板

你可以利用下方這個調色模板，來試試看暖色調與冷色調色票如何喚起不同的情緒，請參考我在第 20 頁和第 21 頁所做的示範，你也可以用這個模板來探索亮色系色票和中性色色票的差異。

為了將這個模板轉印到水彩紙上，請先以 100% 相同大小複印這一頁。然後用稍微柔軟的鉛筆（例如 2B 或 3B 等 B 類鉛筆）在複印的模板背面描圖，顏色要深才能成功轉印。描完鉛筆之後，將複印後的模板正面朝上、放在水彩紙上，用紙膠帶或其他無痕膠帶固定邊緣，然後利用鋼珠筆或中性筆在輪廓線稿上描圖。在拿開複印的模板前，請先掀開一角看看有沒有漏畫模板上的哪個元件。確認後即可移除模板，在水彩紙上作畫。

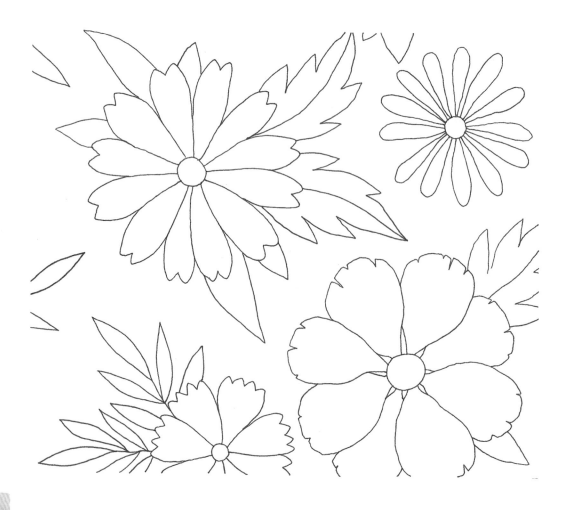

參考資料

適合初學者的水彩技法教學資源

若你想了解更多水彩的基礎技法，可參考本書作者的另一本著作《Creative Watercolor: A Step-by-Step Guide for Beginners》（創意水彩：給水彩初學者的一步步教學指南）。

進階版的水彩技法教學資源

我非常推薦線上教學平台 **Skillshare**，或是西班牙語的線上教學平台 **Domestika**，這些網站有提供非常多繪畫相關的線上教學課程。

- **Skillshare**：www.skillshare.com
- **Domestika**：www.domestika.org

關於畫具的更多資訊

- **水彩紙**
本書中我全都是使用法國康頌（Canson）XL 系列的冷壓水彩紙作為示範工具。
en.canson.com/xl-series-pads/xl-watercolor

- **基本色環**
可參考此網址提供的色環工具：www.colorwheelco.com

- **水彩顏料**
以下是本書中提到的所有水彩顏料品牌。
丹尼爾史密斯 **Daniel Smith**：www.danielsmith.com
馬汀博士 **Dr. Ph. Martins**：www.docmartins.com
好賓 **Holbein**：www.holbeinartistmaterials.com
克雷默顏料 **Kremer Pigmente**：shop.kremerpigments.com/en
史明克 **Schmincke**：www.schmincke.de/en.html
申內利爾 **Sennelier**：www.sennelier-colors.com
溫莎牛頓 **Winsor & Newton**：www.winsornewton.com/row

致謝

對於引領我走上創作生涯的所有環境，我心中滿懷感激。現在我以大人的角度回顧，才發現自己成長的環境有多特別，讓我自由發展，並帶著我四處旅行，激發我的表達能力與藝術創作能力，對世界擁有寬闊的眼界，這是何等珍貴的禮物。我從小就知道地球上有許多不同的國家、不同的氣候與文化，這件事直到今日我仍真心感謝，我能親眼見證世界的多元面貌，知道有些事情在我成長的國家或許不值一提，但到了其他國家可能完全不同，這些事物就像種子撒在我心中，現在我看見了繁花盛開。

在我在寫這本書的時候，我的腦海浮現了許多場景，我很開心自己仍然記得這些真實生活中曾經歷過的事物，像是各大洲的城市、工匠們製作的紋理和在海中深潛之類的生活體驗。在我長到一定的年紀，並開始擁有自己的家庭之後，我終於懂得我祖父母優先向孫子孫女展現世界的樣貌，而非以唯物主義教導，這是多麼棒的禮物。我永遠記得我 6 歲到 19 歲之間每年夏天的家族旅行，雖然那時年紀小，無法記得某些旅行中的每一件事，但我知道我內心的藝術家從這個柔弱的年紀就已經開始成長。我只希望有一天能將旅行這份禮物帶給我自己的家人，在年輕的小腦袋中撒下種子，告訴他們這個地球何等豐沛多變，我想不到除了藝術以外還有任何更好的方式來向地球致敬。

謝謝你們，我的媽媽 Guille 和爸爸 Memo！

關於作者

安娜·維多利亞·卡爾德隆 (Ana Victoria Calderón) 是美墨混血的水彩藝術家與教師，在取得資訊設計學士學位後，持續在美術科系深造。安娜授權的周邊商品包羅萬象，在美國與歐洲的零售點長期銷售。安娜目前在墨西哥圖魯姆 (Tulum) 主持水彩教學工作坊，經常在當地舉辦水彩創意營，同時也常巡迴歐洲各地舉辦夏日限定的水彩研習營。安娜在知名線上學習平台「Skillshare」擁有超過 60,000 名學生，並擔任該平台的明星導師，同時也在另一個線上學習平台「Domestika」指導過成千上萬名西班牙語系的學生。你可以在各大社群網站看到更多安娜的作品，包括 Instagram (@anavictoriana)、YouTube (Ana Victoria Calderon) 和 Facebook (Ana Victoria Calderon Illustration)。安娜目前與先生和三隻貓咪居住在墨西哥的墨西哥市。

附錄：名詞索引